葉子

Leaves
Publishing

根
以讀者為其根本

莖
用生活來做支撐

葉
引發思考或功用

果
獲取效益或趣味

# 一千零一夜之後

一個等待與旅人分享的生活故事

李逸萍◎著

風信子ＨＹＡＣＩＮＴＨ

# 一千零一夜之後——一個等待與旅人分享的生活故

作　　　　者：李逸萍
出　版　　者：葉子出版股份有限公司
發　行　　人：宋宏智
總　編　　輯：賴筱彌
企　劃　編　輯：王佩君
美　術　編　輯：太陽臉
封　面　設　計：太陽臉
地　　　　址：台北市新生南路三段88號7樓之3
電　　　　話：(02)23635748　　傳　　真：(02)23660313
Ｅ－ｍａｉｌ：leaves@ycrc.com.tw
網　　　　址：http://www.ycrc.com.tw
郵　撥　帳　號：19735365　　　戶　　名：葉忠賢
印　　　　刷：鼎易印刷事業股份有限公司
法　律　顧　問：北辰著作權事務所
初　版　一　刷：2004年1月　　定　價：新台幣280元
ＩＳＢＮ：986-7609-07-7

總　經　　銷：揚智文化事業股份有限公司
地　　　　址：台北市新生南路三段88號5樓之6
電　　　　話：(02)23660309
傳　　　　真：(02)23660310

一千零一夜之後：一個等待與旅人分享的生活故事／
李逸萍作.攝影.--初版.--台北市：葉子, 2004〔民93〕
　　面：　公分.--（風信子）
　　ISBN 986-7609-07-7（平裝）
　1.旅行--文集

992.07　　　　　　　92014609

# 書名的由來

　　從前有一位蘇丹王，為了避免他的妻子背叛他，因此定下了一條殘酷的法規：與蘇丹王完婚後的女子，將於隔日接受處決，如此一來，沒有任何女子可背叛蘇丹王。一位名叫莎黑柔查德（Scheherazade）的女孩，藉著精湛的說故事本領，每夜為蘇丹王提供一個待續的故事，而躲過隔日處決的惡運。歷經一千零一夜，蘇丹王終於覺悟出他的蠢行。由莎黑柔查德所講述的，來自於沙漠中駱駝商隊口耳相傳的旅遊故事，終於被集結成為家喻戶曉的《天方夜譚》。

　　一千零一夜之後，旅人的腳步從未停歇。一千零一夜之後，旅遊的故事，仍舊持續上演。《一千零一夜之後》一書，集結了近八年來，我在旅途中所見所聞的當地小人物生活故事。喜歡聽故事，也愛說故事的我，希望能夠藉此發揮天方夜譚的精神，為所有愛聽故事的讀者，敘述生命旅程中曾經上演的生活片段。

目錄

Contents

# 上班族特寫

# 親密的關係

# 四海一家情

# 人不親土親

# 天眼覷紅塵

尋找馬爾薩斯 | 投宿修道院的那一夜 | 看守恐龍腳印

# I 上班族特寫

我之所以在這裡工作，是因為：
太年輕，不能領退休金
太老了，不能當美眉
太累了，不能再和上司搞一腿

——厄瑪‧邦貝克

的人 | 迷路的計程車司機 | 理察的漫漫長路

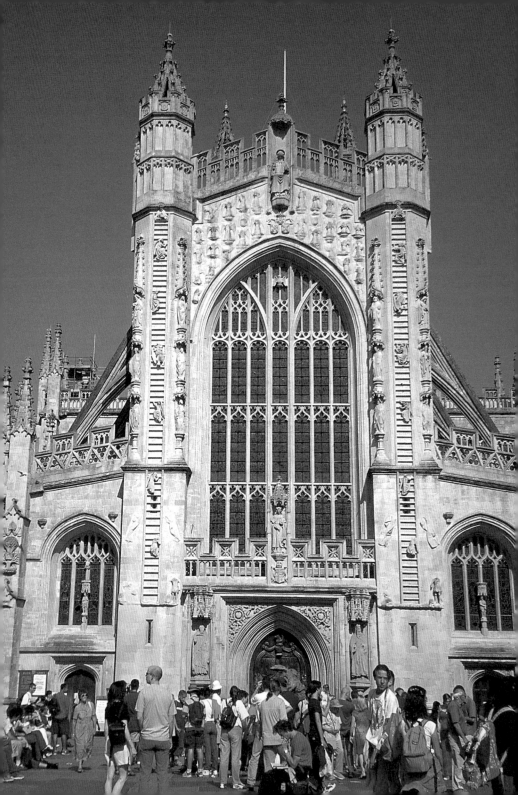

# 尋找馬爾薩斯

在英國巴斯大教堂工作的他，
終於發現自己的小腹比業績還突出。
患有職業倦怠症的他，
一天，遇見了馬爾薩斯。

享譽盛名的旅遊景點巴斯大教堂，總是擠滿了來自世界各地的遊客。

清晨四點鐘左右，不知道是那個冒失鬼的鬧鐘，突然鈴聲大響。

我翻了個身，正準備重新進入甜甜的夢鄉，瑞克忽然把我搖醒。

「是火警警鈴，咱們快到外頭去。」瑞克很警覺的趕緊跳下床。

在半夢半醒之間掙扎，我抓了我們的護照，還來不及拿錢包，就被瑞克匆匆忙忙地拉了下樓。

我們所夜宿的巴斯青年旅館，是一棟造型典雅的別墅建築。我們的房間就位於三樓的塔樓頂內。

下樓時，竟然不見逃命的人群，讓我們覺得十分詭異。

巴斯大教堂內所鑲嵌的墓碑銘誌。

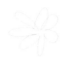 

經過廚房時，終於看見了一位旅館工作人員，言行舉止十分男人婆的她，對著我們喊著：「快到外頭去。」

「其他旅客呢？怎麼沒看見其他的人？」我們忍不住的問道。

「這些小鬼頭，竟然可以在火警鈴聲中繼續夢周公，真是不要命了！」她對著我們指著門外，示意要我們到旅館前的庭園內。接著，她從桌上拿起了一根桿麵棍兒，向客房的方向走去。

庭園內己經有兩名旅客，兩位中年男子。左邊的那位，臉上有著一撮性格的山羊鬍，右邊那位，則是頂著一個大光頭。他們正坐在草坪上練瑜珈。

三位大學生模樣的西班牙男子，不知道從什麼時候開始就一直跟在我們身後，其中一位會說英文的男孩，輕輕問道：「發生了什麼事？」

清晨四點鐘，聽著震耳欲聾的鈴聲，看著魔術傳奇般的瑜珈。我和瑞克，一時之間，無言以對。

五分鐘不到，一群穿著印有耶魯大學字樣運動衫的女孩們，吱吱喳喳，嘻嘻哈哈的走出了旅館。幾對夫妻或情侶模樣的旅客，睡眼惺忪的跟在後頭。

那位男人婆似的工作人員，在庭院內對我們喊著：「待在這兒，等到消防人員檢查後，我會告訴你們何時可以進入旅館。」

我們眼前的旅館，除了火警警鈴響個不停，並沒有任何火警現象發生。

就在大夥兒以十多種語言相互交談的同時，消防隊人員終於到達了！

兩位練瑜珈的中年男子，在庭院的一角，專心地將他們的大腿折來折去，把處變不驚的精神發揮到了極點。就在他們維持倒立姿態的同時，那群穿著印有耶魯大學字樣運動衫的女孩們，跳起了他們的啦啦隊舞蹈。三位大學生模樣的西班牙男孩們，就坐在前方，屏氣凝神地欣賞著。

躺倒在瑞克的懷裡，我突然被左前方的一幕電影似的場景所喚醒。

三名金髮小女孩，穿著日本和服睡袍，玩跳繩玩得正起勁兒。旁邊一張公園椅上，坐著一位紅色捲髮老婦，她身上套著一件藍底黃色牡丹繡花的絲質和服睡袍，腳上穿著一雙馬汀大夫黑色長靴，手上銜著根煙。她的旁邊坐著一位較年輕的女性，同樣是一頭蓬鬆捲髮，穿著相同款式，不同顏色的睡袍。我猜想，這一家五口的組織成員應該是祖母，媽媽，和三位女兒。看著他們，我想起了彼得格林威（Peter Greenaway）的電影，「淹死老公」。

半個小時過後，消防人員在耶魯大學女孩的尖叫歡呼聲中，離開了青年旅館。

男人婆工作人員對我們說，旅館內一切安全，我們可以回到房間，睡個回頭覺。她同時也為清晨的一場虛驚，向我們致歉。

接著，她舉起手上的那根桿麵棍兒，在空中晃了一下，說：「歡迎來到巴斯！」

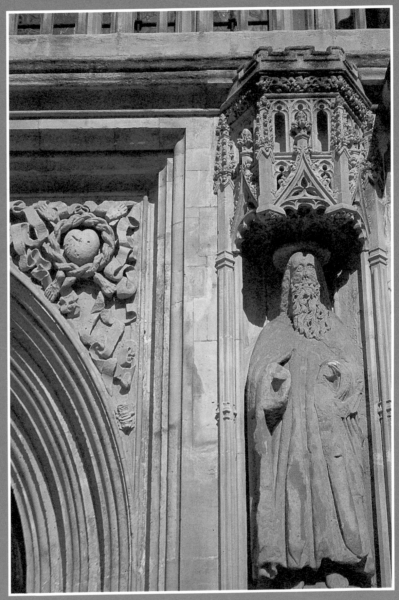

巴斯大教堂外觀栩栩如生的雕塑，值得旅客佇足參觀。

七月天的巴斯，只有兩個字可形容，「熱」和「擠」。

　　在普特尼橋（Pulteney Bridge）上，我幾乎是被人潮推著走，手上的冰淇淋，吃不到兩口就快速融化。被擠在一大群西班牙小學生隊伍中，瑞克和我竟然跟著他們來到了阿旺河畔（Avon River）。還好，我們很幸運的在擁擠的草坪上，找到一小塊空間，搶位子似的快速坐了下來，才脫離這群興高采烈，沒事就尖叫狂笑的旅遊團。

　　聽著阿旺河的潺潺流水聲，心慢慢靜了下來，汗水不再如雨下。這時，我們才發現巴斯的美。

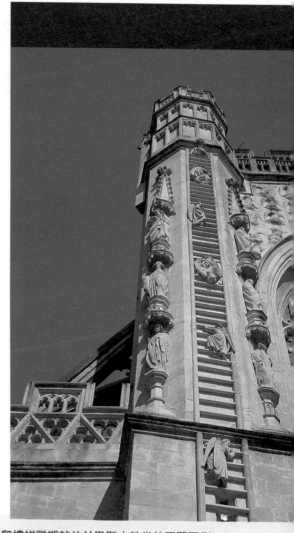

天使爬樓梯雕塑就位於巴斯大教堂的正門兩側。

看著橋上幾乎走不動的人潮，大概是有感而發吧！瑞克忽然談起了馬爾薩斯（Thomas Malthus）。

維多利亞時期，工業革命的成功，為英國帶來不少福祉。各項科技的發明，讓人們對未來充滿了希望，就在經濟快速發展的同時，人口成長率也同步上升。面對當時的社會現象，經濟哲學家馬爾薩斯卻感到憂心忡忡。他認為自然界有它的生存準則，過多的人口將引來各項災難，其中最主要的災難便是食物不足。

就在世人對工業革命的成功，感到無限樂觀的同時，馬爾薩斯提出了他那著名的悲觀理論——《人口論》。

馬爾薩斯的理論，使他成為第一位提出人口膨脹危機的哲學家。然而，他的學說，並不受到當時社會大眾的青睞。

他的悲觀預言，成為今日全球的共同危機之一。

「馬爾薩斯去逝三十年後，達爾文以《人口論》的學說為基礎，進一步提出了物競天擇的理論。為人類的誕生之謎提出了科學的說法。」瑞克說。

心血來潮，我們決定前往巴斯大教堂（Bath Abbey），探望馬爾薩斯。

就像所有的歐洲教堂，巴斯大教堂有著氣勢雄偉的建築外觀。許多書上都提及這座中古世紀教堂的特色，在於它的建材。

巴斯大教堂所使用的玻璃比石頭建材還多。五十二扇彩色玻璃佔去了百分之八十的牆面，在太陽光的照射下，一座枯燥呆板的牆，成了色彩鮮艷亮麗的彩繪玻璃秀，當然這項

特色也為教堂贏得了西方燈牆的美譽。

　　我所喜歡的教堂建築，則是位於正門兩側的天使爬樓梯雕塑。

　　我站在大門前，昂首而望，就是看不出來這些有著翅膀的天使們，在樓梯上是往上爬呢？還是往下爬？既然他們的肩上都有著一對翅膀，為什麼不用飛的？幹嘛如此辛苦的爬著樓梯？一大串疑問，更加深了我的好奇心。

　　走進教堂，哇！清涼的冷氣，讓每一位踏進門的旅客，不自覺地在臉上綻放一絲笑容。比起外頭張牙舞爪的艷陽天，放送著冷氣的教堂，的確像是個天堂。

　　好學不倦的瑞克，在一面鑲滿紀念墓區的牆上，認真尋找馬爾薩斯。

　　我則是到一旁的小型紀念品販售區，翻到了一本教堂簡介，同時找到了天使爬樓梯雕像的小故事。原來這項雕塑是取材自奧立佛主教（Olivier Lord Bishop）所做的一個夢。

　　接著，我被玻璃窗上所彩繪的聖經故事吸引，隨著天使報佳音，耶穌在馬廄誕生的故事發展，我一路瀏覽著。

　　半小時過後，瑞克一臉徒勞無功的模樣，向我走來。

　　我決定加入他的搜索行列。

　　二十分鐘過後，我們決定向教堂內的工作人員求救。

　　一位身材魁梧，體型略胖的工作人員，耐心聽完我們的問題，然後，低頭看了我們夫妻倆一眼，說：「馬爾薩斯？你們是他的親戚嗎？」

　　我差點噗哧笑了出來。

　　不料，他正經八百的對我說，「很多人從電腦網路中的尋根網站，得知他們的曾曾曾祖父埋葬於巴斯大教堂內。教堂內的遊客，其實有不少是前來掃墓的。」

　　「我們不是來掃墓的，我們只是從書上得知，馬爾薩斯埋葬於此，因此想探望他的墓碑。」瑞克誠實的回答。

　　他點了點頭，說：「你們在這兒等一下，我去拿名冊。」

　　他轉了個身，拖著沈重的腳步，向教堂左側的一扇小門走去。

　　沒一會兒，他抱著一本厚重的名冊，向我們走來。

　　他和瑞克就坐在教堂長板凳上，順著英文字母一個個找下去。

　　十分鐘後，他抱著那本像書一般的名冊，站了起來，說：「不在這本名冊裡，我再去換一本。」

　　不知道是不是體型的關係？第二次看見他走向我們時，他已經是滿頭大汗，而且氣喘如牛。

　　我們還是找不到馬爾薩斯的名字。

　　當他再起身，準備向那扇小門走去的同時，我告訴他，我們可以跟他一起去拿那些名冊。如此一來，他不必每換一本書，就得走一趟路。

　　「我需要運動。」他指著他那凸出的小腹，含著一絲絲的憂傷，有點兒不太情願的說。

　　我注意到，從他額頭上所滑落的汗珠，一滴一滴的黏在他那兩個圓潤豐腴的臉頰上。

　　我和瑞克決定，如果這次再沒找到馬爾薩斯的墓碑，我

普特尼橋上設有各
式精巧商店，橋下
是阿旺河的潺潺流
水聲。

們將放棄。

　　因為，我們不想把那位好心的工作人員累死。其次是，
快六點鐘了，教堂很快就會關門。

　　這是他的第三趟，他身上的白色襯衫，已經溼了大半。

　　再一次，我們失望的把名冊交還給他。

　　「你們明天還會在巴斯嗎？請你們明天再回來這兒。我一
定會幫你們找到馬爾薩斯。」他很誠懇的對著我和瑞克說。

「哦！是否可以請你們再告訴我一次，誰是馬爾薩斯？」就在我們向他告別時，他又問了一次。

「《人口論》的作者。」瑞克重點式的回答。

隔日下午，我們果真再度來到了巴斯大教堂。

一進教堂，那位工作人員，眼明手快的向我們招手。

我和瑞克對這位工作人員古道熱腸的服務精神，感到十分驚喜。

他挺著啤酒肚，大步向我們走來。好像跟我們認識很久似地，他親切的說：「我查過了所有墓牌匾額資料，馬爾薩斯確實埋葬於巴斯大教堂。但是你們無法參觀他的墓碑。」

「為什麼？」我們失望的問。

「馬爾薩斯的墓碑就位於那幾排椅子下。」他轉身向教堂的一角指去。

我們還來不及向他道謝，他接著說：「我非常感謝你們！」

為了確認我們並沒有聽錯，我和瑞克四眼對望了一下。沒想到巴斯人如此有禮貌，我們這樣的麻煩他，他竟然還先向我們道謝。

「我非常高興你們問我，有關馬爾薩斯墓碑的問題。讓我覺得這份工作還是蠻有趣的。」

我和瑞克，一頭霧水的聽著。

「我在教堂內工作，每天看著來來去去的旅客，起先還覺得挺有意思的。日子久了，每天回答相同的問題，實在是了無生趣。我一直以為，我對巴斯大教堂很了解，直到昨天，

被你們的問題問倒後，才發現自己對教堂的認識並不夠。」
他嚥了口口水繼續說：

「在尋找馬爾薩斯的同時，我找回了自己對這份工作的熱
愛情緒。」

我和瑞克，受寵若驚的聽著。

他有點兒驕傲的接著說：「你們
知道嗎？巴斯大教堂內，約有六百
四十面紀念墓匾，僅次於倫敦的西
敏寺。」

他同時建議我們留下來，聽教堂所
提供的週六下午聖歌演唱節目。

夕陽餘暉投射在教堂的彩繪玻璃
窗上，讓我覺得好詳和。冷氣的放
送，讓我覺得好舒服。聖歌的演
唱，讓我覺得好睏。

不知道在瑞克的肩上睡了多
久，睡夢中，我似乎聽到他對我
說：「嘿！我覺得我們所坐的
這張椅子，就豎立在馬爾薩斯
的墓碑上！」

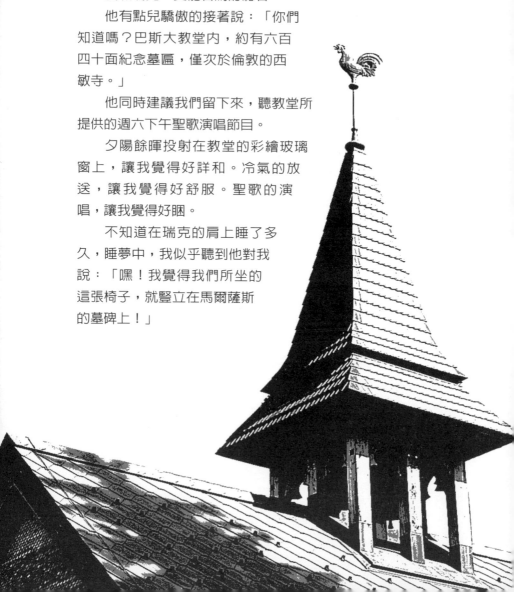

巴斯大教堂後院是旅客歇腳小憩的好去處。

# 投宿修道院的那一夜

普羅旺斯的密歇爾，
對於未來丈母娘所開的咖啡店，
簡直就是捧上了天。
把愛屋及烏的馬屁精神
發揮到淋漓盡致的
瘋狂境界。

馬爾他教堂是艾克斯市第一座哥德式建築。

原來我只是下樓到櫃檯，抱怨浴室裡的熱水不夠熱。還沒開口，就聽見從櫃檯後方傳來的一段語音：

「恭喜！你剛才觸摸了來自十二世紀的木製手扶梯。」

由於眼前空無一物，我當時的第一個反應是，這家飯店鬧鬼嗎？

忽然間，我的腳步僵硬在這看起來還頗高貴的螺旋式樓梯上。

大概是沒有繼續聽見我的腳步聲吧！密歇爾從櫃檯後方探了頭出來。見我反應異常，他立刻站了起來，輕輕地對我招手，然後以一口法國腔調的英文說：「here」。

位於米波拉林蔭大道上的圓環噴泉，為艾克斯市容帶來一股雄偉氣氛。

　　密歇爾，大概是這幾天我在普羅旺斯（Provence）所見到最高大的男子。

　　「你應該去打籃球。」看著他像棵樹般的站著，我開玩笑的說。

　　輪到他莫名其妙的看著我，顯然我們都沒有聽懂對方的幽默。

　　彼此楞了一下，不知道為什麼，他開始說起了馬賽市（Mar. Seilles）的壞話。

　　「馬賽市街道又髒又亂、人又粗魯……」他搖頭說著。

　　我告訴他，我才在馬賽待了兩天，我喜歡舊港的碼頭風情，像極了小時候曾經住過的澎湖馬公碼頭。他把我的話搶走，並且接著說，舊港船隻所散發出的氣油味令他反胃，港邊的海鷗所留下的排泄物，更讓他感到噁心。

　　將旅遊時所自然產生的浪漫想像力擱置一旁，我理智的回想了一下，突然覺得，他所說的並沒錯。馬賽是個有意思的旅遊城市，有許多羅馬古蹟值得參觀，同時又有許多好吃的海鮮大餐。但是，仔細看看，馬賽似乎真的是既髒又亂。

　　有趣的是，前兩天停留在馬賽時，我不斷聽到當地人批評巴黎人，眼睛長在頭頂上，既粗魯又沒禮貌。

　　難怪有此一說，馬賽人不喜歡巴黎，而艾克斯市（Aix-en-Provence）人則不喜歡馬賽。

　　對於艾克斯，我並沒有太多的認識，只知道《山居歲月》的作者彼德‧梅爾（Peter Mayer），描述這座普羅旺斯大學城，飄散著濃厚的咖啡香文化。另外這裡也是印象派畫家塞

尚（Ce. zanne, Paul）的故鄉。

　　聽我提起了英國作家彼德‧梅爾，密歇爾皺起了鼻子說，那個英國人隨便寫一寫，讓艾克斯當地的幾家餐飲業者賺了不少錢，尤其是那些來自日本的旅客，幾乎每一個人都握著一本他的書，然後像是被催眠似的，走進那間位於米拉波林蔭大道（Cours Mirabeau）上的兩個男孩咖啡館。

　　「其實我家巷子旁的那間咖啡店，所供應的咖啡並不比兩個男孩咖啡館來得差，而且還比較便宜！」密歇爾說。

　　「因為彼德‧梅爾並沒有到你家巷子旁的那間咖啡店去。」我說。

　　「那真是他的損失。」他說。

　　「或許你可以去，把那家咖啡店寫在你的故事裡。」他一副自作聰明的樣子。

　　「為什麼我得去那家咖啡店，它有什麼特別？」我總得問清楚。

　　「因為那是我女朋友的媽媽開的店……」他終於有點不好意思地笑了出來。

　　提起了彼德‧梅爾，密歇爾口中的「那個到法國來掏金的英國人」，讓我感到十分有趣的是，多虧了彼德‧梅爾的暢銷書，普羅旺斯的旅遊知名度才一路高漲，至少對亞洲市場而言是如此。然而當地人似乎對他毫無感激之意，出乎意料地，這一趟旅遊採訪，遇見了不少的當地居民，一聽見彼德‧梅爾的名字就直搖頭。

　　在魯西榮村（Roussilon）內，和一位遛狗的老伯以英文

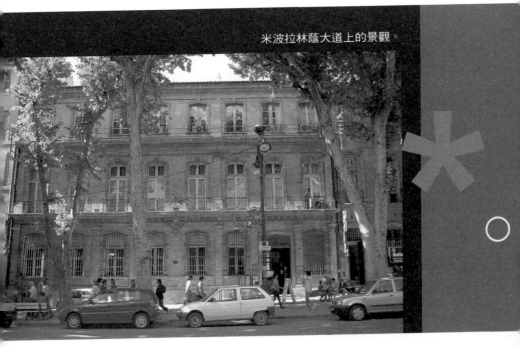

米波拉林蔭大道上的景觀。

閒談，他抱怨彼德・梅爾破壞了他原有的清靜退休生活。

「一輛輛的旅遊巴士，載來鬧哄哄的旅客，匆促的腳步聲夾雜著卡嚓卡嚓的相機快門聲，像蝗蟲過境般的佔據巷弄，搞得我們這些習慣安靜生活的老人們，一個個躲在家裡，不敢出門。」遛狗的老伯，似乎真的對前來普羅旺斯的旅客，沒啥兒好感。

當然，並不是每一位居民都對「那個英國人」彼德・梅爾，感到討厭。村裡一位開設小型餐館的老大哥，就當著我

面前，親吻著《山居歲月》一書的封面。被暢銷書所催眠的旅客，為普羅旺斯小村鎮帶來的，不止是嬉笑玩鬧聲，同時還有收銀機的叮噹聲響。

撇開「那個英國人」所引起的話題，密歇爾決定告訴我，一個有關艾克斯的祕密，一個來自十二世紀的傳說，一個逐漸被遺忘的故事，以略盡地主之誼。

他清了清嗓子，慢慢的說，十二世紀時期，位於普羅旺斯艾克斯的幾戶有錢有勢的家族，決定合資興建一所修道院。挑來挑去，始終無法決定到底該將修道院蓋在那兒好。後來，不知道是誰的主意，修道院被決定蓋在艾克斯市的中心點，也就是所謂的肚臍眼位置。經過興建人員大費周章的丈量當地地形與尺寸，終於找到了這個完美的中心點。修道院落成後，也為十二世紀時期的艾克斯市，豎起了中心點地標。

「你聽說過岩頂回教紀念館（Dome of the Rock）吧！它之所以有著如此神聖的地位，全是因為它正坐落於地球的中心點，肚臍眼兒位置呀！」密歇爾指著他自己的肚臍，一臉正經八百的說著。

「如果可以找到那座修道院，就可以知道十二世紀時的艾克斯市的肚臍眼兒位於何處了。」我順著密歇爾的話一路接著說。

密歇爾神秘兮兮的對我直點頭。

「所以，那座修道院位於何處呢？」我好奇的問著。

密歇爾還是神秘兮兮的對我直點頭。

……

天哪！莫非就是這兒？！

「位於米波拉林蔭大道前段的左邊巷子裡？」我失望地尖叫了起來。

我絕對尊敬十二世紀的科學，只是難以想像這兒曾是一所修道院，同時又是艾克斯市最神聖的肚臍眼兒位置。

「十二世紀的艾克斯市，與今日所見有著很大的不同。」密歇爾很有耐心的回答。我想他大概習慣了這樣的疑問，也看慣了像我這般失望的反應。

他毫不在意，繼續著他的故事。

他轉身向背後指了一下，我注意到了，那是一幅繪有耶穌基督的壁畫，但是光線太暗了，無法仔細欣賞畫作。然後他又用手指了一下天花板。典雅細緻的挑高拱廊式屋頂像一把大傘，籠罩著一室的古色古香。他告訴我櫃檯木架後方，是奧古斯汀修道院（Augnstinerkloster）的大

艾克斯市政廳前的噴泉。

Petit Musée Cézanne
24, rue Gaston de Saporta
Aix-en-Provence

就在米波拉林
蔭大道旁的巷
子裡，巧遇畫
家塞尚的巨型
海報。

廳，現在成了艾克斯市的古蹟區，不對外開放參觀。至於我
們所處的飯店入口大廳，則是改建飯店時所加蓋的。

　　聽了密歇爾的故事，讓我對奧古斯汀飯店，這所由修道
院改建而成的小型三星級飯店，有了耳目一新的印象。隨著
被挑起的興致，我在櫃檯前多站了幾分鐘，欣賞著這所即將
成為生平第一遭所住宿的修道院。

　　也許是見我還賴在那兒不走，密歇爾給了我一份介紹著

修道院歷史的簡單說明。然後他拿起筆，把說明簡介上所印的第三他人稱He全改成She。

　　還沒等我開口問，他有點不好意思的解釋，曾經有一位來自美國的女性旅客，看了說明簡介後，對飯店提出抗議，上帝（God）的代名詞應該用She，而不是He。

　　「這是沙豬主義式的低程度英文文法。」密歇爾模仿著那位強悍的美國女性主義者說。

　　為了省錢，奧古斯汀飯店並沒有丟掉，那些被指控為大男人主義的低程度英文文法簡介，也沒有重新印製尊重女權的新式英文文法說明簡介。

　　飯店的英明決策是，只有在面對女性顧客時，櫃檯工作人員在每發出一份簡介的同時，必須用筆一個字一個字的將He改為She，將His改為Her。非常法蘭西式！

　　回到房間後，用不是很熱的熱水洗了澡。躺在床上，我想起了一部由史恩康納萊（Sean Connery）所主演的電影，「玫瑰的名字」（The Name of The Rose），改編自恩伯特伊可（Umberto Eco）的同名小說。故事發生於十四世紀，背景地是在義大利北部的一所修道院。劇情由一連串的僧侶意外死亡事件揭開序幕。原來，一名長老在希臘哲學家亞里斯多德（Aristotle）的名著上塗上劇毒，引發了一連串的死亡事件。

　　為什麼呢？
　　為了處罰修道院的門徒們閱讀此書。
　　為什麼呢？
　　因為那是一本令人發笑的喜劇書。

為什麼呢？

因為笑驅逐了恐懼。

沒有恐懼，就沒有信仰。

沒有信仰，就沒有上帝。

虔誠的信仰所引發的行為，卻導致成令人膽顫心驚的罪行。這樣的故事，我常常在國際新聞版中看見。原來伊可的小說所敘述的，確實是一個真實的人生片段。

當然並不是有關修道院的故事都令人頭皮發毛。躺在這間佈局簡單，卻十分舒適的單人客房內，我哼起了二十世紀作曲家卡爾奧夫（Carl Orff）所譜寫的——卡蜜娜伯雷娜（Carmina Burana）。

卡蜜娜伯雷娜曲調曼妙香濃，甚至可以說是性感浪漫。

卡爾奧夫作曲的靈感來自於一份神秘文件。這是一份記載著修道院裡飲酒作樂的詩詞，詩句中流露著令人咋舌的享樂情調。

這些無意中被發現的詩作，記載著修道院裡所禁止的飲酒歡愉。詩中所傳達的瑰麗浪漫情調，更為神祕的中古世紀教會文化，披上了一層令人暇想的薄紗！

十二世紀的奧古斯汀修道院，是否也埋藏著屬於它的名字的故事呢？

當時的艾克斯僧侶們，是否也曾偷偷地飲酒作樂呢？

住宿修道院改建的飯店，那一夜，我沒有看見上帝——卻夢見了史恩康納萊。

艾克斯市政廣場旁的露天咖啡座。

# 看守
# 恐龍腳印的人

美國亞利桑那州的一位印地安原住民，

有著一份世界上最酷的工作。

他穿著造型前衛大膽的服飾，

看守著一群——

動不了的恐龍腳印。

被石塊圍住的凹陷痕跡，正是幾十億年前，恐龍所留下來的腳印。

從亞利桑那州（Arizona）北上160號公路所揚起的塵土，再度迷惑了瑞克與我。坐在駕駛座上的他，要我再把旅遊書上的句子唸一次。我很不耐煩的唸著第四次：順著北上160號公路約五哩路車程，就在西面，可見恐龍足跡展示區（Dinosaur Tracks）的指示牌。

　　離開大峽谷後，依照地圖的指示，我們來到了印地安那瓦荷原住民保留區（Navajo Reservation），同時也如書上的描述，順利的經過了圖巴小鎮（Tuba City）。接著，兩個大人載著一車子的旅遊書和地圖，在這一條筆直的公路上，硬是找不到書上所說的指示招牌。

　　最後，我們不得不將車子停在路旁，拿出望遠鏡，以愚公移山的精神，企圖在黃沙滾滾的沙漠高台地形裡，尋找恐龍的腳印。

　　經過了十分鐘，除了看見幾個可口可樂的空罐子，沒見著第二輛車子駛過，更別指望能遇見個人來問路。

　　就在快放棄之前，我從望遠鏡中看見了一塊類似廣告看板的薄木板招牌，被風吹倒在地。我們趕緊跳進車內，向它駛去。

　　一塊薄木板，用白色油漆劃了一個箭頭，箭頭上方零零落落寫著，恐龍足跡。

　　冒著好奇和探險的精神，我們依照著白色油漆箭頭的指示，離開了160號公路，彎進路旁由黃土堆砌而成的一條勉強稱得上路的小徑。

　　五分鐘後，我們看見了第二塊看板，同樣的字跡，同樣

的白油漆，同樣的箭頭。

　　荒郊野地，黃沙遍野，一路揚起的細砂石塊，不停地敲打跌落在車窗上。

　　像是我們的心跳聲，七上八下的。

　　「天啊！這就是原住民保留區。」望著窗外寸草不生的黃土地，我失望的說著。

　　瑞克諷刺的回答：「是的，這就是美國政府對原住民的『德政』措施。」

　　順著第二塊看板的指示，三分鐘後我們依稀可看見遠處，有一個用木板簡單搭起的棚子。隨著風沙揚起，垂危欲墜的搖擺著。

　　一位印地安原住民就站在木棚子前。

　　就在我們的右手邊，一塊木板插在細砂礫石中，以同樣的字跡，同樣的白油漆，寫著「停車場」。

　　由於這一大片荒野，看來看去都是一個模樣，我們實在無法區分，到底那兒才是所謂的停車場，繞了一個大圈子，我們只好將車子停在寫著停車場木牌的正前方。

　　一陣野風就在我們下車時咆哮而過，迎頭頂著漫無止境的風塵，我們懷著一顆忐忑不安的心，舉起疑惑的腳步，向那名印地安原住民慢慢走去。

　　看著我們向他逼進，印地安原住民，那雙被風砂吹得啪啪作響的褲管，竟然向後先退了幾步。

　　「看來他比我們還要害怕」，我忍不住的笑了出來，砰砰心跳聲，頓時緩和了下來。

瑞克拉著我的手停了下來，就站在不遠處，他大聲的向站在前方幾呎處的原住民喊去：

　　「我們是來參觀恐龍腳印的觀光客，你有恐龍腳印嗎？」

　　他舉起雙手，放在眉頭上，看來很吃力的對著我們直望。接著他揮了揮手，示意要我們繼續前進。

　　看來應該有三十多歲的他，穿著一件顯然過大，而且兩邊褲管不同長度的牛仔喇叭褲。身上套了三件薄毛衣，外加一件小兩號的夾克。

　　他的頭髮，大概是被風吹的吧！看來好像從來沒梳過。

　　他的臉，大概是被風吹的吧！看來好像從來沒洗過。

　　他的眼睛，流露著一種小孩子的神情，充滿了期待又怕受傷害的眼神，小心謹慎的在兩道睫毛間眨呀眨。

　　他一直沒說他叫什麼名字。

　　他背著台詞似的告訴我們，恐龍足跡展示區的冬天收費價格為每人十五元，因為是淡季，刷卡機怕被風砂吹壞，因此放在家裡保養，所以我們必須付現金。參觀行程包括至少三十分鐘的解說，此外，旅客可依個人喜好，在恐龍足跡保護區愛待多久就待多久。

　　我們夫妻倆對看了一下，向來刷卡的我們，只找出了二十元現金。

　　於是，瑞克問他，最近的提款機在那裡。

　　他看了我們一下，慢慢地說：「Tuba City」。

　　看來我們只好再到圖巴市一趟。

　　就在我們轉身離去前，他突然告訴我們，他只要向我們

收費二十元。

　　我們有點兒驚喜。

　　然後，他看著瑞克，慢慢的說，「大部份的白人，一開口就向我們印地安人討價還價。但是，你不一樣，你先問哪裡有提款機。」

　　此時，我不得不相信中國人的這句俗語：「人不可貌相。」

　　他雖然穿著一件兩邊褲管不同長度的牛仔喇叭褲，卻是一位十分敬業的解說員。

　　在分不清東西南北的黃砂野地上，我們跟著他來到了一大塊土質較硬的台地。一邊走著，我不時的轉頭向四周張望，試著在地圖上找出我們的所在地。手上緊握的地圖，被

亞利桑那州那瓦荷印地安保留區內，珍藏著無數恐龍足跡。

野風吹得啪啪作響，印地安原住民轉過頭來對我說：

「別找了，我找了十年都沒找到。這是一片被地圖所遺忘的土地。」

「這個景點真難找，不僅沒有地址，就連詳細的指標也沒有，難道你不希望觀光客前來參觀嗎？」我問著他。

「旅遊旺季時期，在靠近恐龍足跡區的160號公路上，大老遠就可以看見公路兩旁，排滿了販售紀念品的攤位，隨便問一下，很容易就可以找到恐龍足跡區。現在是冬季，幾乎沒有觀光客，因此也沒有攤販，所以你們才會覺得這個景點很難找。」他說話的速度非常的慢，像老人似的。

腳下所踩的塵沙細土，像是一襲輕紗薄衣，披在看來有點凹凸不平的台地。珠粒似的砂石，被風吹得像是熱菜鍋裡的水滴跳上跳下。

一群隨風舞動的砂土，陶醉之餘，不小心跳出了地面上所凹陷的一雙恐龍大腳印。我低頭向四處搜索，一陣狂砂躍過，地面上若隱若現展露出，無數的大小恐龍腳印。

我的腳步凍結在，一雙略似橢圓三角形的大腳印旁。我有點感動的蹲了下來，將我的手輕輕放進這些活生生被鑲嵌在地面上的大腳印內。

印地安原住民，就站在恐龍腳印旁，

「一個腳印代表著一條生命。每一個腳印，都有屬於它的故事。」他也蹲了下來，然後用手輕輕撥開就位於我的左前方的一處風砂，一雙小恐龍腳印，栩栩如生地，呈現在我的眼前。

　　他指著右前方說，這裡有兩雙恐龍腳印，一大一小，應該是母子。在大腳印的另一邊，可以看見一隻落單的小腳印，腳印的左側深入地面，他特地用手指了一下。瑞克與我就蹲在他的身旁，聚精會神地聆聽著。

　　然後，他出其不意的站了起來，像是在模仿恐龍走路，大搖大擺的在原地踏步。他唱作俱佳的說，大恐龍身旁各有一隻小恐龍，在左邊的這一隻小恐龍，經過這裡時，不小心掉入左面的泥沼，這就是為什麼我們只看見一隻落單的小腳印被留下。

　　我聽了差點沒哭出來。

　　他將話題一轉，提起兒時記趣。小時候的他，最愛到這塊恐龍腳印保護區來玩，他認識這裡的每一個腳印。十幾年前，幾位大學教授到那瓦荷保留區，進行各項有關恐龍與地質的研究，他跟著這些教授學了不少東西。

　　他領著我們來到平台上的另一端，地面上有一大群雜亂無章的大腳印，看來相當壯觀。好玩的是，這些腳印都集中在我們眼前的這一面，走過這群腳印集中區，所有的足跡剎那間完全消失。

　　他拿起一顆小石塊，在地面上畫了一條線，然後說，假想線的那頭是一條河流。我望著這一片寸草不生的沙漠乾地，很樂意的想像眼前是一條潺潺流水，接著奇妙的事發生了，我開竅地笑了出來，

　　「幾十億年前，這裡有條河，所有的動物都到此喝水，這就是為什麼所有腳印都集中在這裡，因為這裡正是河岸。」

他向我豎起了大姆指，頂著一頭被風吹開的亂髮，對我笑著。

　　我站在假想河旁，轉了一圈，企圖取得三百六十度的景觀。老實說，這真是一大片貧瘠的荒地，除了幾座凸出的岩石丘壑，景觀單調無聊極了！

　　不知道那瓦荷原住民為什麼選擇此地為落腳處？

　　正想問我們的解說員，抬頭卻見瑞克和他正在我的前方向我招手。

　　瑞克向我喊著：「快來聽故事！」

　　我快步向他們跑去。

　　他指著地面上的一處凹痕說，當這塊恐龍足跡區被白人發現時，三不五時就有白人偷偷潛入，拿著昂貴的工具，殘忍的往地面上挖，挖走了不少恐龍腳印。這種行為，就像在自己的母親身上割下一塊肉似的。大地之子，為一己之富，做出如此慘不忍睹的罪行，令人髮指。

　　「為了保護這塊大自然瑰寶，我們組織了一支那瓦荷恐龍腳印看守隊，我祖父和舅公都是成員之一。後來大峽谷成立為國家公園，帶動了附近的觀光事業，那瓦荷族人在外界的影響下，終於對外開放這塊恐龍足跡展示區。」

　　現在看守恐龍腳印的人，則多了一項任務，那就是帶領旅客參觀。至於旅客所付的門票收入所得，全歸於那瓦荷族人的共同基金，以這筆基金補助保留區內的各項福利措施。

　　我一直以為這塊有著恐龍腳印的區域，是某一位幸運的那瓦荷人的家產。

他告訴我，那瓦荷人的信仰是：「你可以擁有一把玉米，一罐子水，但是沒有人可以擁有一塊土地，或是一條河，因為它們屬於地球之母。」

那瓦荷人感激大地之母慷慨與人類分享它的所有，因此那瓦荷人絕不會對大地之母做出忘恩負義的事。

在他的帶領下，我們繞完了這一片看來不太大，走起來還有點累人的平台地，看了一下手錶，竟然已經過了一個小時。

他說如果我們有興趣，歡迎我們繼續參觀。

利用這個空檔，我問他，既然冬天是淡季，為何不乾脆休「館」停止營業，省得在狂風砂中呆坐。

他不疾不徐的說，「總得有人在這兒，看守恐龍的腳印。」

就在那時候，我突然想起住在高雄老家的父母親。

我曾經問我父親，既然孩子們都各自成家立業，為什麼不到處玩玩兒？

爸爸總是說：「把錢存下來，好給你們花！」

我老是想著：「怎麼會有人這麼傻！」

我曾經問我母親，既然孩子們都各自成家立業，為什麼不到處玩玩兒？

媽媽總是說：「總得有人在這兒，看守你們小時候玩過的玩具。」

我老是想著：「怎麼會有人這麼傻！」

我用手摸了摸身旁的一個恐龍腳印，心裡想著，這些腳

印真是幸福，永遠有人為牠們看守著，就像我和我的三個弟弟一樣。

　　我抬頭望了望蹲在我旁邊的這位那瓦荷印地安人，心裡想著，怎麼會有人這麼傻，就像我的爸媽一樣。

　　俗話說，地無三里平，人無三兩銀，我終於問他：

　　「那瓦荷人為什麼選擇這一片沙漠荒地為家呢？」

　　他先是苦笑了一下，然後說：「因為我們的祖先選擇在這兒落腳，這裡是那瓦荷人的家。你可以和你的父母親生氣，和你的兄弟姐妹吵架，但是你永遠不會棄家而去。」

　　接著他意味深長的說：

　　「很久很久以前，白人還沒有踏上這塊土地前，那瓦荷人住在地球之母的土地上。現在，那瓦荷人住在原住民保留區內。」

　　印地安原住民，很大方的讓我和瑞克，自由的待在足跡區玩耍。他拖著兩隻不同高度的喇叭褲管，緩緩的走回到那個隨風搖晃的有頂木棚子。

　　我們隨性就地而坐，就坐在三趾大腳印旁。

　　低頭看著這一雙比我的臉還要來得大的腳印，當時真的感受到，不管DVD影像多麼的高科技，也比不上我身旁這雙陷在岩石地上的腳印來得真實。

　　抬頭一眼就看見那兩隻不同高度的喇叭褲管，在微風細砂中走來走去。

　　烈日高照，冷風刺骨，在這種折磨人的氣候中，沒有電視、收音機做伴，沒有報章雜誌做為消遣，他就在坐著或是

站著這兩種交換的姿勢中，看守著恐龍的腳印。

「這種天氣，就算是小偷大概也懶得出門。真不懂他為什麼這麼擔心這些走不動的恐龍腳印。」我的確為這名印地安人的看守工作，感到十分無聊。

「大概是給白人搶怕了！」瑞克感慨的說。

從最早的西班牙人到現在所謂的美國人，似乎沒有人真心對待過印地安人，燒殺擄掠，詐拐搶騙，是印地安人自十六世紀以來所遭受的待遇。如果這一切可以無賴的推卸給老天爺的話，那麼上蒼從未公平的對待過他們。

「What a Character！」瑞克坐在我身旁，望著那雙褲管說道。

斜靠在瑞克的肩上，我喃喃自語：「一個看守恐龍腳印的人！」

我，從來沒想過，可以從一個看守恐龍腳印的人的身上學到這麼多！

# 迷路的計程車司機

來自英國馬德威爾小鎮的計程車司機，
對遠在天邊的美國八卦新聞倒背如流，
但是對於近在眼前的
愛丁堡火車站，
卻是一副「莫宰羊」。

迎接藝術季的到來，愛丁堡街道揚起色彩繽紛的旗幟。

手上的火車票告訴我們，必須在一個名叫馬德威爾（Motherwell）的車站下車，再轉搭前往愛丁堡（Ed. in. burgh）的火車，然後在愛丁堡搭乘前往因厄內斯（Inverness）的火車。如此一來，就可以一圓我們暢遊蘇格蘭高地的夢想。

我們正襟危坐的對著窗外注視著，深怕那個名叫馬德威爾的車站，會在一眨眼間消失。

感覺上坐了好長一段路，怎麼還不見那個我們要的地名，我在心裡嘀咕著。接著，瑞克突然從座位上站了起來，將大背包往肩上一背，他的一隻手抱著我的背包，另一隻手則是拉著我，

「我們應該在這兒下車！」他向我喊著。

迷迷糊糊地，我跟著他下了火車。

這裡是馬德威爾嗎？我問著他，也問著自己。

他用手指了一下位於我正前方的一個小得很容易沒看見的木製招牌，上面有白色油漆印刷著Motherwell。

我們待在月台上，向四處望了一下，這個火車站的尺寸，就像它那個小得很容易沒看見的木製招牌。

看了一下前往愛丁堡的車票，大約還有二十分鐘火車才會到。因此，我們決定到火車站辦公室裡，向穿制服的工作人員確認。

一位車站工作人員，很好心的看了一下我們手上的車票，然後開口說了一長串句子，我是一個字兒也沒聽懂。

瑞克則是很有禮貌的皺著眉頭，並且微笑地對著他直點

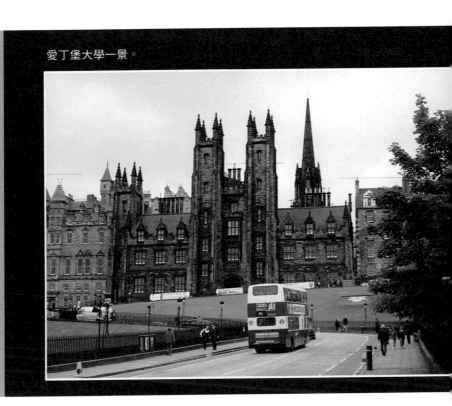

愛丁堡大學一景。

頭。

　　這位穿制服的工作人員，用一口濃得化不開的地方口
音，繼續說著他的長句子。接著他用手向窗外的月台指了一
下，我們夫妻倆恍然大悟般的對他直道謝。

我們隨性地在月台旁的一小塊草地上坐下。

在等待火車的同時，欣賞著八月天的蘇格蘭黃昏落日。

我們背靠著背，細數著從倫敦一路往北玩，所看見的事物，所品嚐過的食物，以及所遇見的人物。

這時，一列火車轟轟隆隆地向我們駛來。我看了一下錶，距離車票上所印的時間還早了六分鐘。

瑞克仍懶洋洋地坐在草地上，「那是南下前往倫敦的火車。」他邊說邊用手指旋轉著一朵橙色的小花。

當火車駛進時，我並沒看見車頭上標示的地名，因此兩三步的跑向前去看仔細。「LONDON」真的是南下倫敦的火車呢！

我們要去的地方是愛丁堡，應該是北上才對。我試著在心裡對自己解釋著。

我們倆背靠背，手上玩著草上的一小叢野花，目送這一列冒著黑煙，伴奏著隆隆響聲的火車。

當我再看手錶時，我們的火車已經遲到了近五分鐘。

那位穿制服的火車站工作人員，正巧從辦公室向月台方向走來。當他看見我們還賴在草地上時，他像是見著了鬼似地驚叫了起來。

「咦？為什麼你們還在這裡？」他連續喊了三次，我們倆才聽懂。

來不及開口解釋，他嘩啦嘩啦地又喊叫了起來。

「你們要搭的火車已經開走了，而你們還在這兒聊天。你們到底還想不想去愛丁堡？」

「那班火車是南下到倫敦的，我們要北上到愛丁堡。」

就在這個節骨眼上，瑞克全聽懂他所說的話了。

「那班火車會先北上到愛丁堡，然後再南下到倫敦。」穿制服的人員一臉比我們還驚訝的說。

而我，只是傻瓜似地，愣在那兒。

扛著我們的大背包，夫妻倆手牽手，低著頭，像是高中時候做錯事被訓導主任抓個正著似地，跟著這位穿制服的工作人員，又來到了火車站辦公室。

他，穿制服的工作人員，在桌子上的一張紙上，潦草的寫了一些數字。

我們靠著桌角站著，心裡慌得很，一直不敢說話。

「即使你們搭乘下一班前往愛丁堡的火車，也無法趕上從愛丁堡出發前往因厄內斯的火車。看來無論如何，你們都得更改你們原訂的火車班次。」他抬頭望著我們，流露出一臉比我們還要擔心的神情。

「你們買的火車票是打折優惠票，如果要更改班次，還得自掏腰包。」他望著我們手上的車票說。

接著，他在桌上的電子計算機上按了幾下，然後說：「如果你們可以找到一輛計程車，在一小時內載你們到愛丁堡火車站，而且只收費五十磅。那麼將比你們更改火車班次，在這裡或是在愛丁堡待一夜來得省錢。」

聽了他的建議，瑞克立即跑到車站外。

七、八位站在車站外，向過往旅客喊價的計程車司機們，快速將瑞克包圍。

# The Deacon's House.
## A Scottish Cafe.

BRODIE'S CLOSE

The Deacon's House Cafe.

304

The Deacon's House

A Scottish ca
Welco

smoked salmo

bread
Brodies cocoa
Scottish beer.

smoked
salmon,
home made
soups,
sandwiches
patisserie.

teas,
beer
& soft
in a h
set

　　不到兩分鐘，我在火車站辦公室裡，看見瑞克向我跑來。我們背起了行李，向那位穿制服的工作人員再三道謝，連跑帶跳的坐上了一輛計程車。

　　就在我們離開時，那位穿制服的工作人員跑了出來，對我們喊著一長串句子。

　　看著窗外的他，坐在車內的瑞克問我：「他說些什麼？你聽見了嗎？」

　　「你們要確定計程車司機真的認識路。」

　　我終於也聽懂了他那充滿鄉音的英文。

　　然後，我們對望了一下，不放心的又問了司機：「你知道怎麼到愛丁堡火車站吧！」

　　我們的計程車司機，說話時好像嘴裡銜著一顆糖，他一邊點頭，一邊說沒問題。

　　我們的計程車在前往愛丁堡的高速公路上，一路飛馳。

　　「從美國來的，我希望有一天也能到美國旅遊。大蘋果紐約，賭城拉斯維加斯……，等我退休了，如果還有點錢，我一定到美國去！」他看著照後鏡，對我們說著。

　　瑞克和他開始閒談，而我則是緊張不安地直看著戴在手腕上的手錶。

　　我後來發現當我們和司機開始聊天，他的車速就慢了下來。為了及時抵達愛丁堡，我對瑞克示意閒話少說。因此瑞克與他的對話，聽起來像是一齣單人相聲。

愛丁堡皇家之路旁的商店。

「麥可傑克遜，聽說他那一整張臉都是假的。哦！我的意思是──整容。」計程車司機說。

「是的。」瑞克回答。

「你們那一位柯林頓總統真是個花花公子……。」計程車司機說。

「是的。」瑞克回答。

「瑪丹娜，物質女郎，她是我女兒的偶像。」計程車司機繼續說。

「是的。」瑞克回答。

我們的計程車司機，顯然對美國好萊塢文化，耳熟能詳得很。

我們所搭乘的計程車，在前往愛丁堡的高速公路上，一路飛馳。直到看見愛丁堡交流道，我的心情才輕鬆了起來。

然而，恐怖的事終於發生了……！

下了交流道，我們的計程車在市區繞了近十分鐘，就是繞不到火車站。

更糟的是，我們的計程車不知道怎麼回事，突然就停在十字路的正中心，像個標靶似的，被來自四面八方所傳來的汽車喇叭聲所包圍。

「唉呀！前面是單行道，那個方向才對呀？愛丁堡的交通真是亂七八糟……。」我們的司機急得像熱鍋上的螞蟻，東闖西撞的。

最後他乾脆把車停了下來，跑出車外，向路邊販賣報章雜誌的小攤問路。

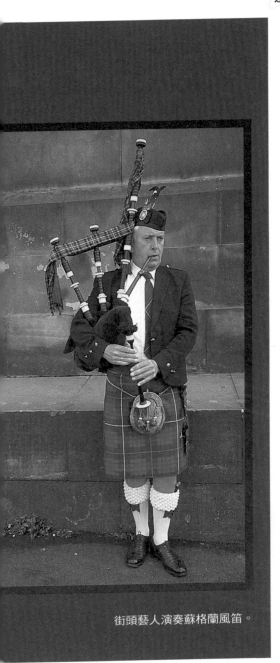

街頭藝人演奏蘇格蘭風笛。

「我們的計程車司機，迷路了！」我氣得聲音有點發抖的說著。

一聲極刺耳的喇叭聲加上緊急煞車聲從車窗外傳來，我和瑞克毫不在乎的向窗外瞥了一眼。

我們的計程車司機，在穿過馬路時，差一點兒被一輛車給撞個正著。

重新坐上駕駛座上的他，連聲抱歉，繞了沒兩條街，他竟然又迷路了。

「十年前，我來愛丁堡的時候，根本沒有這麼多的單行道……。」他沮喪的將車又停了下來，然後用手重重的捶打著方向盤。

我和瑞克一聽到他說──「十年前……」，

趕緊衝下車，扛起我們的背包，心不甘情不願的塞給他五十磅。

我們各自背著二十多公斤重的行李，在華燈初上的愛丁堡市區大街上，又急又氣地邊跑邊找火車站。

從我們耳後傳來一陣計程車司機的吶喊：「我發誓！十年前，我來愛丁堡的時候，根本沒有這麼多的單行道。」

盲目地在大街上跑了三分鐘，我再也跑不動了。

瑞克放下他肩上背著的行李，向前面幾呎處的一個計程車招呼站跑去。

終於，一輛知道火車站在那裡的計程車，於五分鐘內，將我們戴到了我們所需要的月台。

我們在最後一分鐘，搭上了前往因厄內斯的火車。

因為要同時專心著喘氣和生氣，我一直沒和瑞克說話。

「別氣了，我沒有給他小費。」瑞克安撫的對著我說。

「You were gonna to give him a tip. What is wrong with you？」我大聲咆哮了起來。

可能是氣炸了，或是累壞了，要不就是快餓死了，我的淚，一滴滴滾了下來。

瑞克將我緊緊抱在懷裡，大概是怕我又亂吼了起來，吵到火車上的乘客。

在吃了一塊被行李壓成五角形的起司三明治後，我才逐漸恢復神志。躺在瑞克的懷裡，晾乾臉上的淚痕。

這時，我聽見我那老好人似的老公，喃喃自語說著：

「希望那位計程車司機，能在愛丁堡的單行道迷魂陣中，

找到回家的路。」

　　突然間，那一幅迷了路有著懊惱表情的計程車司機，栩栩如生地浮現在我眼前。

　　我，淚還沒乾呢，竟然就笑了出來！

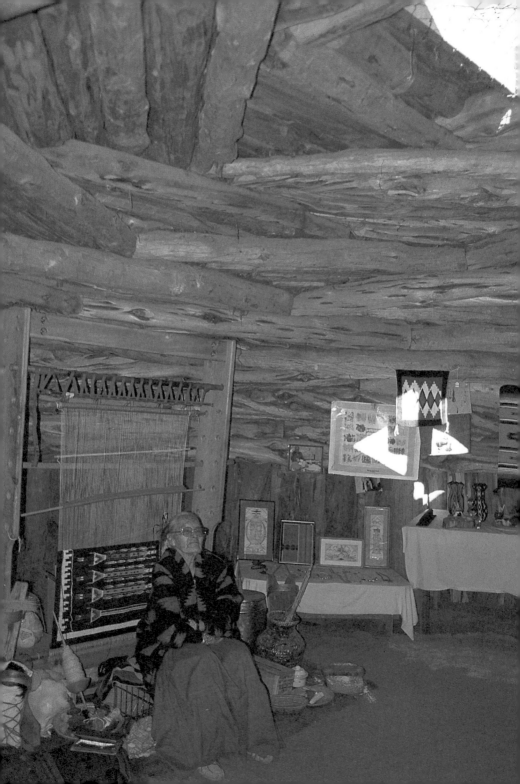

# 理察的漫漫長路

理察是我們在美國紀念谷的導遊。
他說轉行成為導遊之前，
他是一名專業的酒鬼。
我們安靜的聽著，
一句話也不敢問。

蘇西坐在她的那瓦荷傳統房舍──「厚肯」內，等待參觀旅客。

搭建在紀念谷入口處前的一列小攤子，豎立著各式各樣旅遊活動的廣告招牌。一塊釘在鐵板屋頂上，寫著騎馬暢遊紀念谷的木牌子，隨著呼嘯而過的狂風，激動的搖擺著，同時發出救護車警鈴似的刺耳噪音。左手邊的一個貼滿了信用卡標籤的木攤子前，插滿了世界各國國旗，小小的旗幟在風中啪啪作響，聽來像是一首進行曲。

「你喜歡那一種呢？騎馬？還是吉普車？」我問瑞克。

「兩種活動聽來都不錯，」一陣風砂迎面而來，「吉普車應該比較適合目前的天氣狀況，至少可以擋風砂。」瑞克眨了眨眼說。

聖誕節過後的第三天，上午十點二十三分，我們夫妻倆，手牽手，無言地站在風砂狂舞的紀念谷旅遊區前，望梅止渴的盯著那一排掛著CLOSED招牌的旅遊業攤子。

右手邊數去第五個攤子內，突然冒出一個人影。

我抬頭問瑞克，「那……是個人……，對吧？」

瑞克轉頭向右手邊數去的第五個攤子望去，然後說：「嘿！那是個人。」

二話不說，我們夫妻倆向右手邊數去的第五個攤子，狂奔而去。

理察，那瓦荷印地安原住民，只是到哥哥所經營的旅遊攤子內，收拾東西。可能是被我們那兩張充滿苦苦哀求的笑臉給嚇著，他先是楞了一下，然後嚥了口口水，再將眉頭挑動了一下，疑惑的說：「早安！」

深怕他跑掉似的，我迅速簡潔的告訴他，我們決定向他

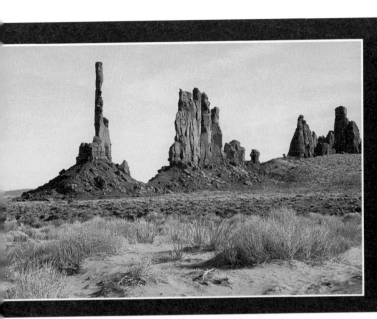

我們導遊說，一柱擎天的紀念谷石柱，正是電影外星人的創作靈感來源。

租一輛吉普車，外帶一位解說導遊。

　　瑞克站在旁邊，心急的補上一句：「如果沒有吉普車，腳踏車也可以。」

　　理察，二十歲出頭的年輕小伙子，放下手上提著的兩個塑膠袋，很乾脆的說：「沒問題。跟我來吧！」

　　紀念谷位於亞利桑那州東北部，與猶他州（U. tah）交界處。這一片自沙漠中突起的赭紅色石柱、石塔，是五○、六○年代，美國西部牛仔電影的拍攝經典地點。興盛一時的美國西部牛仔電影，不僅捧紅了影星約翰‧韋恩（John Wayne），也炒熱了紀念谷的旅遊知名度。

對於二十一世紀手持大哥大，開跑車的遊客而言，約翰．韋恩騎馬奔馳的英姿，似乎早已過了氣。然而紀念谷，卻因為成為拍攝轎車、跑車、吉普車的廣告背景地，通過時代的考驗，仍舊享受著它的知名度。

我們的吉普車在一柱擎天的石柱前停了下來。坐在駕駛座的理察說：「好萊塢導演史蒂芬．史匹柏（Steven Spielberg），在拍攝外星人（ E.T ）時，因為看見了這根一指石柱，引發了「E.T phone home.」這句有名的台詞和動作。

坐在車內，欣賞鬼斧神工的石柱造型，聽著理察為每根石柱所精心編織的故事，紀念谷仍舊像是個窗外揮手而過的陌生人。

我和瑞克對望了一眼，我們彼此明白，我們所要的不止是這些。

像我們這般貪心的旅客，我們要的是，停下車，走向車窗外的陌生人，若無緣相互擁抱，起碼也得握一下手。

我們要的是，與陌生人結交成為朋友，那怕只是驚鴻一瞥。

我們要的是，就像印度詩人哲學家泰戈爾（Tagore）所說的：「當我來到這塊土地時，是一位陌生人，當我離去時，是一位朋友。」

瑞克曾經想過醫學院畢業後，到印地安保留區工作。等到了一個空檔，我們終於改變話題，問起了印地安保留區內的醫療服務。

「很少有旅客關心過紀念谷印地安人的生活情況。」理察

顯得有點兒詫異。

　　他接著告訴我們，除非是緊急大病，否則那瓦荷人是不會上診所看西醫的。

　　「我們習慣使用那瓦荷祖先所傳留下來的藥草偏方。」理察接著說。

　　由於生活環境的變遷，飲食文化被迫改變，糖尿病一直是印地安原住民健康的最大威脅。另一項常見的問題則是酗酒，受到先天體質的因素影響，印地安原住民對於酒精有著較弱的抵抗力，換句話說，印地安人很容易染上酗酒習慣。

　　在美國，許多帶有種族歧視想法的白種人，一提起印地安人，便自然將他們與酒鬼劃上等號。就像提起黑人，便想到罪犯一般。這種以偏概全的偏見，一直是種族問題的癥結之一。

　　當歐洲人發現美洲大陸時，一眼就看上這一大片豐裕富庶的土地，但是卻瞧不起在地者——印地安原住民——的文化傳統與信仰。

　　西班牙人最糟糕，不僅將印地安人視為低賤的奴隸，摧毀印地安人的自尊，同時奪走印地安人的生命。

　　英國人將印地安人視為傳教洗腦的對象，完全鄙視印地安人的文化和信仰。

　　法國人將印地安人視為廉價勞工，同時以印地安人做為攻擊其他國家殘害原住民的最佳實例。

　　美國政府成立後，印地安原住民的生活，並沒有因此而好轉。

紀念谷是五〇、六〇年代，美國西部牛仔電影的拍攝經典地點。

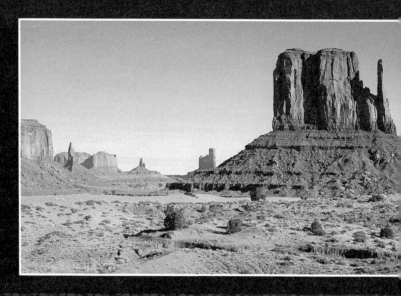

　　一八三〇年，以美東為中心的美國政府，開始用軍隊強迫印地安人放棄家園，要他們搬到白種人看不見的地方，密西西比河西岸。同時扯了個大謊話，騙這些印地安人說有馬車來運送他們。受騙的印地安人，在沒有交通運輸工具和糧食的補助之下，自美東徒步走到了密西西比河西岸，超過四千人死在這條漫漫長路上，這就是美國歷史上著名的哭路事件（Trail of Tears）。

　　「我們所走的辛酸長路，不止那一條著名的哭路。」理索與我們聊了起來，然後他頑皮的說：「還好我們印地安人天生好腳力！」

　　一八六六年，居住在亞利桑那州西北部一帶的那瓦荷人，在美軍槍桿子指揮下，吃著發出臭酸味的口糧，徒步走到了新墨西哥州東南部。有著強烈家族觀念的那瓦荷人，在抵達美國政府為他們指定的居住區的第一天，便開始籌劃回家的計劃。兩年後，那瓦荷人組成一支請願隊，前往華盛頓首府，要求美國政府讓那瓦荷人回家。請願隊的一位那瓦荷領導人——巴本奇托（Barboncito），當時說出了一句令人鼻酸的名言：I hope to God you will not ask me to go to any other country than my own。

　　回家後的那瓦荷人，不斷向美國政府協商，要回了不少原本就屬於他們的土地，因此成為全美最大的印地安族群，那瓦荷保留區擴及亞利桑那州、新墨西哥州和猶他州。

　　「受到祖先的庇護，那瓦荷保留區內有許多觀光資源，同時又有石油可供掘取，為我們帶來了經濟資源，讓我們不必在保留區內開設賭場賺錢。」理察一臉謝天謝地的表情。

　　隨便將印地安人遷移到鳥不生蛋的土地後，美國政府特此恩賜印地安保留區內，可以合法開設賭場的法律，以確保印地安人不會活活的餓死。那瓦荷人何其幸運，能對賭場大聲說：「不！」。

　　「戒酒後，我的人生重新開始，這才感到身為那瓦荷人的驕傲。」理察突然這麼說。

　　我和瑞克一直保持沈默，因為我們不確定，理察是否想繼續戒酒這個話題，更不想沒有禮貌的隨便發問。我們只是跟著他的腳步在紀念谷內走著，專心聆聽著。

「十幾歲時，我好恨自己是一名印地安原住民。然後我開始喝酒，覺得酒中世界比現實生活來得美好些。我喜歡音樂，常常試著作曲作詞，哼哼唱唱。但是一看見自己住在保留區內，像是個犯人被關在監獄，我便唱不出聲來。那個時候，我多麼希望自己能住在白人社區內。」理察很心平氣和的提起往事。

「戒酒不是一件簡單事，你能夠成功的做到，應該為自己感到驕傲。」瑞克說。

「我的家人給我很大的幫助，尤其是我的哥哥。」理察對著我們說。

走著聊著，我們來到了蘇西（Susy）的那瓦荷傳統房舍「厚肯」（Hogan）。厚肯的造型與一般見到的印地安帳篷十分相似。最大的不同點是：厚肯是以木架為支撐，外層覆蓋有泥土。

在紀念谷內開放那瓦荷傳統住宅供旅客參觀，以賺些生活津貼的蘇西，正在屋內織毯子。我們進入屋內，理察上前給了蘇西一個親熱的擁吻，然後轉頭對我們說，他與蘇西是同宗族的親戚，論輩份，他得叫蘇西一聲姑婆。

那瓦荷人有著同宗族不通婚的禁忌，然而不是每一個人，都對遠親的家庭成員瞭若指掌，因此有意思交往的男女，總是得先交換祖父母的姓名，向村子裡最老的老人確認，彼此沒有血緣關係後，才能交往。

就在蘇西為火爐加上幾塊木材後，瑞克與理察聊起了那瓦荷人常用的幾項藥草。我一邊聽他們聊，一邊看著七十多

紀念谷內仍保留有瓦荷傳統房舍「厚肯」。

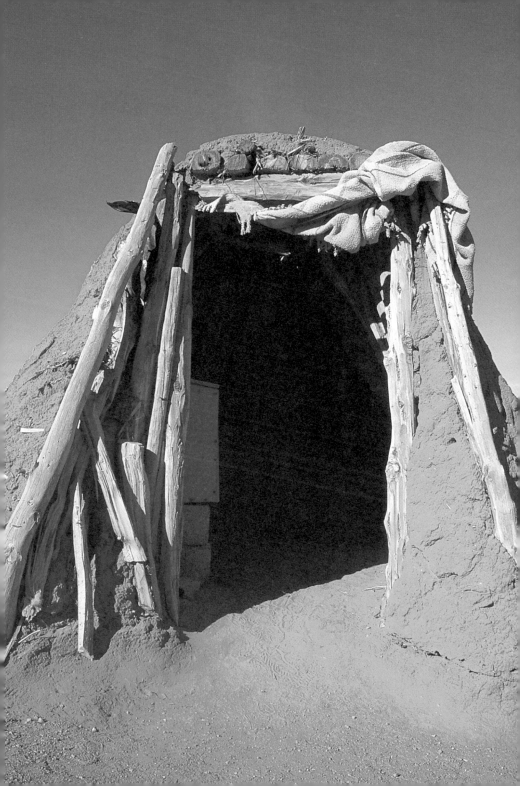

歲的蘇西，坐在傳統織毯機前，上下揮動右手緊握的木條。

「一塊那瓦荷毯子就像一個故事，是可以被永久流傳的。」理察抽空為我翻譯蘇西對我說的話。

蘇西一邊織毯子，一邊對著我微笑，接著她對理察說了幾句話。

理察為我們口譯，原來蘇西想為我梳個那瓦荷的傳統髮髻。

蘇西從她身旁的一個小竹籃裡，拿起了一把手掌大的木梳子。她坐在我身後，輕輕的在我頭上梳著，從她身上傳來一陣薄荷味和玫瑰花香，頓時間，我竟然興起了一股睡意。她十分靈巧的為我紮了個馬尾，接著她將我的馬尾彎成兩折，然後又從小竹籃內挑起了一條深藍色毛線，像捲線團似的，她將那條深藍色毛線捲在我的馬尾中間。我用手在後腦杓上摸了摸，感覺上像是頭髮上綁了個長沙棕子。

頭髮梳好後，他們三人，異口同聲的說，我像極了那瓦荷的姑娘。

父親來自中國大陸漠南的察哈爾省，一個消失在現代地圖上的省份。沒有遺傳到母親的雪白膚色，我的黃色肌膚，想必是來自父系血統。再加上天生的一張大圓臉，自己也覺得像極了印地安原住民。

告別蘇西時，她給了我一個擁抱，老人粗糙的雙手，十分有勁兒，而且充滿了溫暖。

回程中，理察問起了我在美國教兒童中文的各項心得，因此我們聊起了著名的那瓦荷暗號（Navajos Code）。

二次大戰時期，就在日本偷襲珍珠港後，美國政府需要使用一種特別密碼，來傳送各項軍事資訊，以防日本軍隊識破軍事機密。

那瓦荷語言雀屏中選，幾百名那瓦荷印地安人，組成了著名的那瓦荷密碼輸送員（Code Talkers），協助美軍在被偷襲後，急起直追，同時扭轉乾坤。

「小時候，我和鄰居玩伴們，對講那瓦荷語並不感到興趣，總覺得那是額外的語言，一點兒也不實用。在聽了二次大戰那瓦荷暗號的故事後，我第一次對自己的母語感到無限驕傲。」理察又說，村子裡若有任何小孩不跟父母親以那瓦荷語交談，只需對他講述那瓦荷語是如何在二次大戰中建立功績，所有的問題將會迎刃而解。

我多麼地希望我的那些ABC小學生，和被領養的中國女娃娃兒們，能像理察一樣，對自己的母語感到驕傲。

理察接著為我們演唱，他所寫的歌。有的是英文，有的是那瓦荷語。我看著他的身影，聽著他的歌聲，想著他的故事；曾經否定自己，迷失於酒精中，與戒酒抗戰，重新為自己定位，拾回遺落的種族尊嚴。才二十多歲的他，的確走過一段長路。

就在與我們握手道別時，理察開玩笑的對著瑞克說：「如果你真的到那瓦荷保留區當醫生，我一定去看你，不管有病或是沒病。」

我們被他逗笑了！

我知道我會永遠記得他，一位走過種族認同漫漫長路的那瓦荷歌手。

賣 地 毯 的 女 人 | 男 人 與 野 生 動 物

# 親密的關係

II

唯一能讓男人與女人保持肉體零接觸
的純友誼條件便是，
雙方認為彼此貌不可揚
但罪不致死

——尼采

# 賣地毯的女人。

受到威脅的伊斯坦堡女人，
開始瞎扯一段關於地毯的故事。
說著說著，
她竟然對著我們，
破口大罵老公娶「細姨」。

能言善道的店員，不厭其煩地為旅客介紹、推銷各種款式的地毯。

坐在自有頂商場（Kapali Carsi）延伸而出的一條小巷道內，左邊數來第三棵樹下，我目不轉睛的望著，肩膀上扛著一個銀色大茶壺的小販。他的雙眼炯炯有神，兩腳平行站穩，腰骨挺直，一個側身彎腰，蜻蜓點水似的，再一次靈巧地將肩上背著的土耳其茶，騰空注入手上握著的透明小玻璃杯中。

　　這般好身手，大概只有在兩個地方可見著，咱們的武俠小說和伊斯坦堡市（Istanbul）。

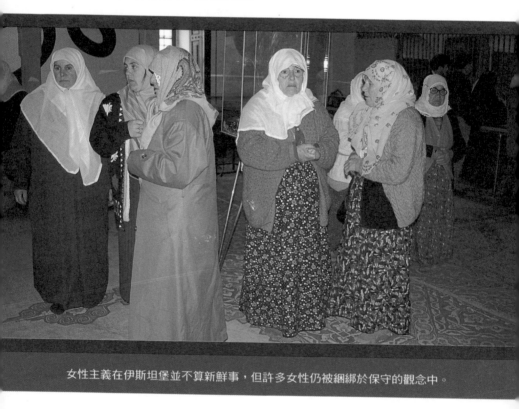

女性主義在伊斯坦堡並不算新鮮事，但許多女性仍被綑綁於保守的觀念中。

　　土耳其茶，是來自黑海的茶葉，摻有大把大把的糖，散發著濃郁的薄荷乾果花香，輕啜一口，像是整個人不小心掉進糖漿裡又滾入香料店中。

　　因為實在不渴，又不想製造急著找廁所的煩惱，我乾坐在樹蔭下，欣賞賣茶小哥的特技。大概是坐得太久，又一直沒有光顧他的生意，賣茶小哥好像故意似的，就站在我面前，三不五時的對著我，擠眉弄眼的笑著，令我不得不棄守好不容易佔到的一個既免費又清涼的歇腳處。

　　跟著一群旅客，我晃進了一家書店，順手翻閱陳列在用木架簡單搭起的攤子上的幾本書，由於對土耳其文一竅不通，只好有看沒有懂地欣賞著書上刊載的圖片。

　　這時候，耳邊傳來一陣用英文交談的聲音。

　　除了國語和台語，英語大概是我在伊斯坦堡最渴望聽見的語言。

　　沒一會兒，我聽見一位應該是當地導遊的男子，對著五六位旅客，指著一本書，解釋的說：「公羊角象徵著多子多孫……；釣鉤似的彎角代表著抵制邪惡的力量……；蛇和天蠍的圖形蘊含著一種期望，期待大自然的福祉降臨……。」

　　我悄悄地挪近這群旅客，一面假裝閱讀手上隨便拿起的一本土耳其小說，一面專心聆聽這位導遊的介紹。

　　這五六位旅客，個個人高馬大，正好擋住我的視線，好幾次試著偷看導遊手上那本書的書名，卻無功而返。只好繼續聽著有趣的介紹內容，同時暗自猜測，他到底在講什麼？

　　「樹木代表著死後的世界，同時也有慾望和永恆不朽的涵

意。在樹的一旁，可以看見許多花朵，有玫瑰花、康乃馨、鬱金香和風信子，它們是伊甸園的象徵圖形。接下來，可以看見鳥，這是我個人最喜歡的圖形，它代表著女人、幸福、權力和堅強的毅力。」導遊幽默的介紹著，引來聆聽旅客一陣笑聲。接著他帶領著這支小型團體走進有頂商場。

我趕緊拾起他剛從手上放下的書，土耳其地毯藝術。

原來他之前所介紹的，全是土耳其地毯上的編織圖騰。

從文史紀錄中，我們知道一個王朝是如何嶄露頭角，一個帝國是如何的快速衰敗，簡而言之，我們知道人類歷史中的男人的故事。在男人與宗教政權掌控的人生舞台上，因為性別歧視而被推擠到幽暗角落的女人們，從未因此而打退堂鼓，她們仍舊盡忠職守，不計酬勞的演完每一齣戲。等了幾千年，才等到一兩句台詞的女人們，將每日的生活故事，情緒起伏，幻想和慾念，寄情於舞動著的靈巧雙手，一點一滴捏造成盤碗瓶罐，一點一滴編織出兼具美觀與實用的地毯。

土耳其地毯樣式的設計，多以當地節慶和祈福，恐懼等日常生活情緒，為發揮主題。女孩到了十三、四歲，開始跟著家人學習如何編織，同時期許自己能夠編織出有口皆碑的地毯，以招來有情郎。

這些編織的女孩，必須牢記傳統的地毯圖騰，在選好色彩和基本圖案後，編織的女孩即可天馬行空，依個人的情緒起伏和想像力自由組合創作。對這些女孩而言，一張張的土耳其地毯，是她們所親身經驗過的一頁頁生活日記。

曾經，每一張土耳其地毯，都有一個屬於它的故事。

今日，在男人操控之下的地毯買賣市場，編織的女人，以件計酬，只有時間趕工，那裡有時間問問自己，今天的心情是喜悅呢？還是憂愁？當然更別提想像力了！

第一次前往土耳其，我買了一張由藍色的鈎鈎彎角，和紅色鋸齒狀的圖騰，所組合而成的地毯。

佈置得極為舒適的地毯商店，有著風度翩翩，能言善道的店員，不厭其煩的為旅客介紹、推銷各種款式的地毯，他們只能為旅客提供免費的土耳其茶，卻一個故事也說不出來。

因為，他們並不認識這些地毯。

當我再度暢遊伊斯坦堡，我告訴自己，沒有故事，就沒有地毯！

就在當地朋友家巷子口向右轉，靠近社區公園的一條小路上，有一個小地攤，由一個中年發福，頭上包著一塊綴有黃色小碎花頭巾的女人看守著。

第一次從她那大嗓門的招呼聲中，瞥見地上攤著一些很奇怪的商品：打火機、原子筆、棒球帽等。第二次則是一些鍋碗瓢盆，她的大嗓門和所販賣的商品，在我腦海裡留下深刻的印象。

一天下午，與朋友約好到博斯普魯斯海峽（Istanbul Bogazi）區喝下午茶。就在前往朋友家途中，大嗓門包頭巾的土耳其女人，又向我大聲叫賣了起來。我好奇的直接往地上瞄去，想知道這次她賣的是什麼商品。

是地毯！

七八塊有辦公桌面那麼大的土耳其地毯，有的掛在旁邊的樹枝上，有的擺在地上。

　　我大步向朋友家跑去，並且拜託他充當翻譯員。

　　我和朋友兩人，蹲在賣地毯的土耳其女人面前。

　　賣地毯的女人告訴我們，這些待售的地毯，全是她和她的鄰居們，坐在門口，一面聊天，一面編織而成的。然後，她用手指了其中三塊地毯，說：「這些是我織的。」

　　我請朋友問她，她是如何設計地毯的圖案，這些地毯是否真的記錄了她當時編織的心情。

　　不知道朋友是如何翻譯的，賣地毯的女人，開始對我用手比畫了起來，猜得出來，她是在減價求售。

　　我的朋友，嘩啦嘩啦的對賣地毯的女人，說了一大串我聽起來像是亂碼的句子。

　　賣地毯的女人，沉默了下來。

　　我問朋友都說了些什麼？

　　「我對她說，如果沒有故事可聽，我們就不買地毯。」朋友說。

　　「喔！你怎麼能這麼對她說呢？簡直就是威脅嘛！」我急得在他的手臂上重捶了一下。

　　正開口要朋友向賣地毯的女人道歉，賣地毯的女人，說話了：

　　「從前從前，有一個漂亮的姑娘，她有一雙明亮的眼睛，和一雙巧奪天工的玉手。在真主阿拉的賜福下，她每年都得到村子裡編織競賽的頭獎……」賣地毯的女人，手上拿著一

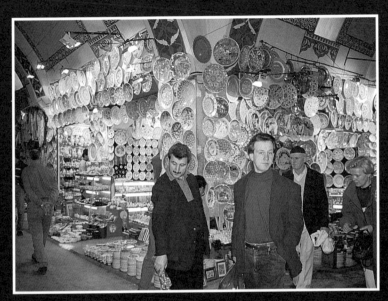

伊斯坦堡有頂商場內的花花世界。

塊以橘紅色為底色，上面織有簡單的菱形和棕色直線的地
毯，慢慢的說著，像是一位正對著老師背書的小學生。

接著不知道為什麼，朋友又和她嘩啦嘩啦的講了起來。

這回兒聽來，有點像是在吵架。我急得想知道到底怎麼
回事兒，那時候，真希望自己是個土耳其人。

「我只是叫她不要亂編故事，騙你這個外國人……」朋友

好心的對我說。

「她怎麼說呢？」我問朋友。

「她竟然叫我安靜點兒，不要吵。因為她的故事是講給你聽的，而不是給我聽的。她要我在一旁乖乖翻譯，別打岔。」

我大笑了出來，同時對朋友說，我已經開始喜歡她的故事了。

賣地毯的女人，見我開口大笑，也跟著我一起開懷地笑了起來。

她繼續說著漂亮女孩織地毯的平淡無奇的故事，直到漂亮女孩嫁給一個大帥哥，生了兩個兒子之後，故事終於進入高潮。

「有一天，漂亮女孩的丈夫，在那些不三不四的朋友影響之下，竟然興起了娶二老婆的主意。漂亮女孩告訴她丈夫，家裡經濟景況不佳，不應該在這時候討第二個老婆。但是，漂亮女孩的丈夫並不這麼想，他認為就是因為家裡經濟不好，才應該娶第二個老婆，以添加人手，為家裡增加賺錢人口。接著，漂亮女孩的丈夫竟然以真主阿拉之名，指控他的太太是妒嫉心太重……。」我的朋友搖頭笑著，翻譯的說。

賣地毯的女人，愈說愈有勁兒，最後她乾脆放下手上的地毯，專心一意的敘述她的故事。

「以真主阿拉之名為證，我絕對不是那種妒嫉心太重的女人，我的丈夫要娶第二個老婆，是他的事，輪不到我來管。但是我擔心我的兩個兒子；我擔心家裡太窮，我擔心第二個老婆不肯出去做事賺錢；我擔心我辛苦賺來的錢，還得養我

老公的第二個老婆……。」賣地毯的女人，耐心等著朋友翻譯完後，以緩和的聲調，接著說，她有兩天沒和她先生說話，因為她實在太生氣了。

　　她的白髮，心甘情願的被壓在那塊綴有黃色小花的頭巾下，耳朵旁幾撮逐漸染白的灰色髮絲，隨風揚起，以狂亂的舞步，為它那曾經有過的烏黑亮麗，進行最後一次哀悼。

　　她以她的花樣年華換來了水桶狀的身材，她那嬌柔的青春活力則轉換成今日的粗魯大嗓門。她那靈巧的玉手，是否為她帶來有情郎呢？

　　她並沒有說……。

　　她只是望著她那雙不再纖細的粗糙十指，對著過路的陌生人，訴說一個曾經美麗過的故事。她並不在乎她的故事，是否有著童話夢境般的結局。她只是要過路的陌生人，買一塊她所編織的地毯。

　　年少時，她為一個男人編織。現在，她為她的兩個兒子編織。

　　我蹲在那兒，看著她臉上的無奈表情。

　　她的故事與她的大嗓門一般兒地，深深鑲嵌在我的腦海裡。

　　朋友則是在一旁提醒我，她所說的根本不是地毯的故事，而是她和她老公的吵架事件，如果我不想買地毯，我們可以隨時離開。

　　我付了錢，提起裝有那塊橘色地毯的白色塑膠袋，與朋友向博斯普魯斯海峽區走去。

和一群朋友坐在茶館裡閒聊，不時聽見這群年輕時髦的土耳其人，沒事兒就開自己宗教的玩笑。書上所說的那些有關回教徒的神秘保守作風，與我眼前的景象，一點兒也搭不上關係。

我問著這群不怎麼虔誠的回教徒，是如何昧著良心，躲過一天五次的回教祈禱召喚聲，這一票愛開玩笑的年輕人，竟然睜大眼睛反問我：「回教祈禱召喚聲一天有五次？！」

因為手上提著那塊剛買的地毯，我們聊起了那位賣地毯的女人的故事。其中一位朋友，說了一則兩個老婆的笑話，

「伊斯坦堡內，娶有兩個老婆的回教徒都成了禿頭。因為大老婆只要一想到老公娶了年輕的小老婆，火冒三丈便拔光老公頭上的黑髮。小老婆看見後，為了不讓左鄰右舍說她嫁了個老頭子，因此拔光老公頭上的白髮。於是，娶有兩個老婆的土耳其男人，個個成了禿頭。」

笑聲之餘，我有點殺風景的說，「希望這則笑話，能讓那些禿頭的男人了解到，多妻制度為女人帶來的痛楚。」在場兩位女性土耳其友人，坐在一旁直點頭。一位男性朋友接著說：「我不知道其他的土耳其男人是怎麼想的，至於我，我愛女人，也愛我的頭髮！」

坐在伊斯坦堡國際機場內，經朋友的提醒，才想到我忘了把那塊橘色地毯放進行李箱。

「就讓它待在伊斯坦堡吧！」我對朋友說。

重遊伊斯坦堡，我有了故事，卻沒有地毯！

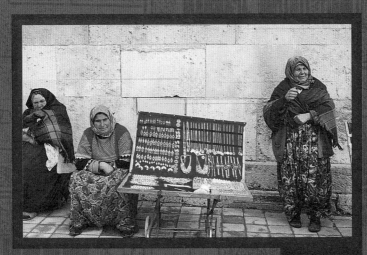

伊斯坦堡市
區 的 巷 弄
中，不 時 可
見擺地攤的
女 人 們 。

伊 斯 坦 堡
街 頭 店 面
一 景 。

# 男人與野生動物。

黃石國家公園內的公麋鹿，
為了性愛而奮力保護小鹿。
黃石國家公園內的男人，
為了公麋鹿的性愛而奮力掏錢下注。

一隻小鹿正在巨象溫泉區旅館前覓食。

從格蘭村（Grand Village）開車前往湖區村（Lake Village）的途中，我們看見路旁停滿了不少車子。

我搖下車窗，問一位正在路上奔跑的旅客：

「發生了什麼事？」

「一大群麋鹿正在前方的湖畔。」他邊跑邊說。

這就是典型的黃石國家公園九月的Safari。

行駛在國家公園道路上，除了得注意公路兩旁隨時可能冒出的野生動物，也得注意路上沒頭沒腦奔跑的旅人。

另外，路肩上的停車，也為旅客提供了Safari的線索。

如果路旁停車多過了三輛，則暗示著前方大有看頭；如果停車超過五輛，那麼你最好也快把車給停下來，因為前方正有精彩好戲上演。

瑞克好不容易在路旁，找到一處石頭混合著泥巴的空地，把車停好後，我抓著相機，快步向前走去。

路肩上已經擠滿了觀看的人群。

十幾隻小麋鹿在六隻麋鹿媽媽的帶領下，散步於黃石湖畔。自湖心冒起的一陣霧氣，將整個場景籠罩在一種迷濛的幻境中，那種氣氛很有中國武俠小說中空山靈雨的情境。

由於觀看的遊客愈來愈多，終於引起了幾隻小麋鹿的好奇心。幾隻比較頑皮的小鹿，逐步向圍看的人群走來。大夥看著這不請自來的大好機會，紛紛拿起攝影機、照相機。剎那間，空中響起了卡嚓卡嚓的快門聲。

就在一切看來和諧美好的同時，自遠處快速奔來一隻有著巨大鹿角的公鹿。

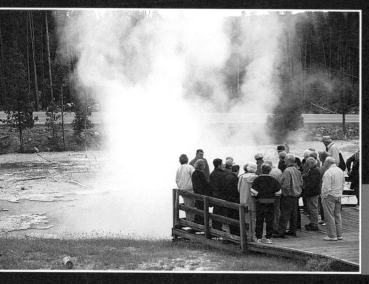

黃石公園內旅客參觀地熱噴泉一景。

有著巨大鹿角、來勢洶洶的公麋鹿，對著圍觀的人群，不客氣的衝撞而來。

它跑得真是快，嚇得觀看的人群做鳥獸散。

「你還拍什麼，逃命要緊！」我身旁一位戴眼鏡的中年女性，對前面幾呎處的先生大聲吼著。

她的先生，身材矮胖，啤酒肚外凸。一付沒大腦似的對著有點發怒的公麋鹿攝影著。

沒什麼耐心的公麋鹿，再次向圍觀在路旁木籬笆外的人群衝來。

五、六位胖得絕對跑不過麋鹿的中年男子，終於被逼退到路面上來。

那幾隻頑皮的小麋鹿，則是天真無邪的嚼著木籬笆下的幾處草叢。

國家公園警察來了！

「你們能跑多快？算算你們的年紀，看看你們的身材，想想你們的速度，你們跑得過年輕氣盛的公麋鹿嗎？」公園警察拿著他的警棍在空中比劃著，他說教的樣子，著實像極了軍事教官。

接著他向站在另一頭，與麋鹿保持著安全距離的我們喊著：「這些都是誰家的丈夫？請上前來，將他們帶回去。」

站在安全距離內的人群，轟然大笑！

在公園警察的監視下，我們與麋鹿保持著一段距離，看著它們悠閒地漫步尋食，黃石國家公園又恢復了它那自然恬靜的氣氛。

　　剛錯過一場好戲的幾位年輕小伙子，魯莽地將車緊急停了下來。抱著相機，從車內衝撞了出來。

　　急急忙忙地，他們向在木籬笆下的幾隻小鹿奔去。

　　公麋鹿一個轉身，飛毛腿似的奔向小鹿，以保護它們。

　　那幾位莽撞的小伙子，眼看著來勢洶洶的公麋鹿正向他們一頭撞來，大喊一聲：「Woo！」然後掉頭逃命似的散去。

　　觀看的人群大笑了起來。

　　這時，公園警察有感而發的問，「你們知道觀看野生動物的一條守則嗎？」

　　「Don't run.」我們異口同聲的說。

　　對野生動物而言，一個快速移動的物體代表著危機的來臨。攻擊性較弱的野生動物，面對危機的處理方式是，溜之大吉。然而，攻擊性較強的野生動物則是採取先下手為強的戰略。

　　站在我旁邊的一位媽媽，領著兩個十來歲的小孩，說：「沒想到在黃石公園可以欣賞到這麼多的『野人秀』。比起這些野生動物，男人顯得笨的可笑。」

　　因為十分贊同她的註解，我們一邊看著四處遊走的麋鹿群，一邊聊了起來。我們開始討論動物保護它的子女的本能，很顯然地，公麋鹿成功驅散了我們這群與小鹿靠得太近的旅客。

　　說著說著，看來頗溫柔的她，開始罵起了那些離家棄子，不付贍養費的男人。

她愈罵愈起勁兒，而我則是不知所措的想快快結束這個話題。

站在我們旁邊的一個不修邊幅的男子，垂著頭，從長褲口袋裡掏出車鑰匙，轉身離去。就在這時候，我好像聽見他喃喃自語的說著：「有兩個月忘了付贍養費……。」

她還在罵著那些沒良心的男人。利用她嘛口水的那個小空檔，我以拍照為藉口，向公路的另一端走去，這才擺脫了她。

隨著鹿群逐漸遠離路肩，走到湖畔的另一端。觀看的旅客

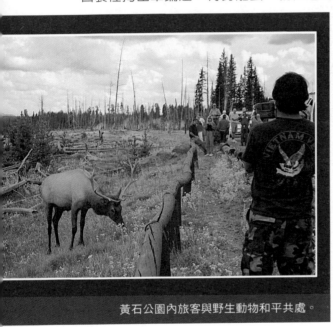

黃石公園內旅客與野生動物和平共處。

也三五成群的離去。

我們則是繼續向巨象溫泉區（Mammoth Hot Springs）前進。

抵達溫泉區時，我們竟然找不到停車位。

　　少說也有二十隻麋鹿將路邊停車場佔領，另外有五隻麋鹿，乾脆就在雙向道上的公路散起步來。

　　我們乖乖的將車停在原地，一隻小麋鹿就在我的車窗外流連忘返，讓我真想搖下車窗，摸摸它。

　　所有的車子，像停格似的就在路中間停了近三分鐘。

　　那五隻麋鹿終於蹣跚越過馬路，向溫泉飯店的木屋區方向走去。所有圍觀的人潮也隨之而去。

　　在停車場這邊兒，先前那一堆鹿群，忽然分散成三個小隊，在母麋鹿的帶領下，各自棄守停車場，向四周的草坪尋食而去。

　　我們終於把車停好。

　　利用瑞克進飯店登記的時間，我隨著賞鹿人群，來到了飯店後方的木屋區。

　　兩隻巨大的公麋鹿對峙著。

　　四下一片寂靜。

　　正想著這兩隻大動物會不會打了起來，突如其來的一聲鹿鳴咆哮，打破了沈靜。另一隻麋鹿也不甘示弱的叫了起來。它們君子動口不動手的相互示威的叫了十來回，先叫的那隻麋鹿，竟然棄權退出，理性的轉身離去。

　　「看到了沒有？野生動物都比你來得有君子風度。」站在我斜前方的一對中年男女，分別穿著講究的西部牛仔式裝扮。那位說話的女性，不僅聲音像極了鄉村歌手桃莉‧芭頓（Dolly Parton），就連身材也十分相似。

　　佔有眼前這片領域的公麋鹿，向四周掃瞄了一下，大概

是在數著領域上有幾隻母麋鹿吧！接著，他斯文的向左手邊的一隻母麋鹿走去，然後，有點急躁的舉起它的前蹄，粗魯的向母麋鹿的後臀部衝去。母麋鹿的後蹄向空中踢了一下，警覺的往前方跑去。撲了個空的公麋鹿，再接再勵的往右後方的另一隻母麋鹿走去。

相似的動作，同樣的落空。

就這麼的反覆試了五、六次，公麋鹿終於接受冷酷的事實。它落寞寡歡的待在一旁，養精蓄銳，等著下一波的愛情大進擊。

幾位在餐館工作的男孩，就圍在廚房外頭觀看，看著公麋鹿的第一回合戰敗而返，其中幾個男孩開始從口袋中掏出錢來。

「連這個也可以打賭！」我脫口而出。

一位穿著一件大腿上有好幾塊補丁拼花布的喇叭長褲，一頭長髮編滿了小辮子，打扮得十分嬉皮的年輕女孩，聽見了我的驚嘆，對我笑著說：

「男人，有的時候，比野生動物還難以理解。」

接著她告訴我，飯店這一區的小木屋，是欣賞麋鹿的最佳據點。因為小麋鹿特別喜歡到這裡來吃草，母麋鹿則是跟著小鹿走，而急著交配的公麋鹿，將尾隨於母麋鹿。

等瑞克找到我時，他已經錯失了一場好戲。

轉述了嬉皮女孩的建議，瑞克和我奔回飯店櫃台，希望能將兩夜的飯店客房住宿換到木屋區內。結果我們只換到了一夜。

黃石公園南端的捷克森鎮上，豎立一個用公麋鹿角所堆砌而成的拱門。

　　九月，是欣賞黃石公園野生動物的最好季節。麋鹿（Elk）和美洲野牛（Bison）是最容易看見的兩大巨星。黃石公園北部的巨象溫泉區，則是觀看麋鹿的最佳場地。九月同時也是麋鹿的交配季節，夕陽餘暉，即可見不少人群聚集到溫泉飯店附近，耐心等待公麋鹿擊出全壘打。

　　停留在溫泉區的第二天，大約是下午五點鐘左右吧！一隻體型高大的公麋鹿，在眾目睽睽之下，成功擊出全壘打，幾名男性旅客竟然興奮的歡呼了起來。

　　「Score！」一名男子呼喊著。

　　「比看超級杯還過癮！」一名男子在另一頭兒呼應著。

就在飯店靠近餐廳的這塊草坪上，另一隻公麋鹿，蓄勢待發。

「我告訴你不要就是不要，為什麼你就是聽不懂呢？」一位女性旅客對身旁的先生，河東獅吼了起來。

觀看的人群，順著怒聲，將頭一致轉向餐廳前這一對大聲喧嘩的夫妻。

一對年輕夫妻，竟然在這個節骨眼上吵起了架。

我們的耳朵聽著這對夫妻的吵架聲，眼睛又轉回到公麋

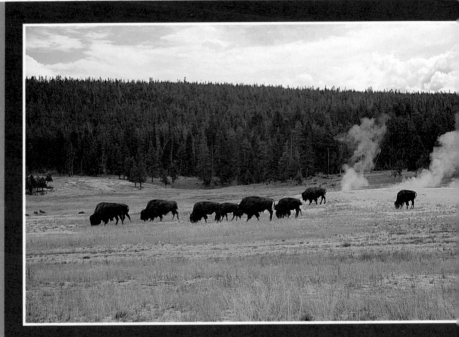

美洲野牛與地熱噴泉是黃石公園的典型景觀。

鹿的獵艷現場。

　　可能是受到吵架聲的打擾，公麋鹿屢試屢敗。

　　這時候，不知道從那兒冒出一位銀髮老伯伯，他對吵架的夫妻說：

　　「聽著，小伙子，你老婆說不要，就表示不要。如果你實在無法了解一個女人的心情，那麼請試著尊重一個女人的決定。看看這些麋鹿，沒有一隻公麋鹿了解為什麼母麋鹿拒絕牠們的求愛行動，但是公麋鹿從來不和母麋鹿爭吵，公麋鹿只是靜心等待，等到母麋鹿回心轉意。」

　　老先生的一番話，贏得在場一陣掌聲。

　　吵架的夫妻，此時露出尷尬的表情。

　　「好吧！好吧！我這就去餐廳，取消等待用餐的訂位。」丈夫說完後，轉身走進餐廳。

　　穿過重重人群，我終於在觀看麋鹿的最前線，找到瑞克。他正和旁邊的一位旅客交換賞鹿心得。

　　兩個大男人，你一言，我一語，嘰嘰喳喳的。

　　「是否從麋鹿身上，學到兩性相處的哲學了？」我試探的問著。

　　「首先得劃清領域，接著封鎖地盤，集中所有的母麋鹿……，」瑞克有條有理的說。

　　「一次至少得集中五隻母麋鹿，中獎機會比較大……。」那名與瑞克交談的旅客接著說。

　　聽著他們的胡言亂語，我想起了那名嬉皮女孩所說的，

　　「男人，有的時候，比野生動物還難以理解。」

# 四海一家情

III

所有動物皆生而平等

然而，

有些動物比其他動物得以享受更平等的待遇

——喬治·歐威爾，動物農莊

星期一

# 格林威治村的
# 祕密酒館

坐在紐約格林威治村的祕密酒館裡，
一杯啤酒下肚後，
老公透露出他舅公當年
為黑手黨釀私酒的故事。

這間房子正是亨利詹姆士的暢銷小說《華盛頓廣場》的背景地。

跟著一隻小花貓，從華盛頓廣場（Washington Square），一路玩到了一棟有著紅磚瓦牆面的公寓大樓。

　　小花貓喵喵叫著，竟然就在大樓前方的一棵綠樹下趴了下來。它的眼皮掙扎地上下顫抖著，又喵喵叫了兩聲後，終於打起了瞌睡。

　　我沒趣的在那兒蹲了半天，想盡辦法試著把它給弄醒。最後乾脆從背包內，拿起相機，準備為它那睡美人式的姿色留影。

　　就在我舉起相機的同時，從我身後傳來一陣鞭炮似的響聲。小花貓神經質的抽動了一下，接著快速弓起了身子，一個轉眼兒間，溜得不見蹤跡。

　　我轉過頭來，沒好氣的看著就在我後頭的行人道上，溜著滑板的三個十來歲小鬼頭。

　　在一個恬靜的夏日午后，好不容易等來了一陣涼風，徐徐掠過髮梢，吹乾了額頭上的那兩滴圓潤的小汗珠，吹散了眉頭間的燠熱，也吹開了心頭上的花兒。

　　「轟隆」一個響聲，刺痛你的神經，驚攪你的心跳，晴天霹靂般的，打翻所有悠哉悠哉的好情緒。

　　你，大難當頭似的，無辜的眼神找不到視覺的焦點，無措的腳步找不到安歇的定點。

　　一個轉身，看見四、五名未滿法定年齡的肇事者，手上拿著有著四個小輪子的木製滑板。就在那個為你擋風遮雨的家的前面，瘋子般的踩著木滑板，在空中躍起，對著瀝青柏油路面，狠狠敲擊墜落而下。

　　就在你終於搞清楚天難似的噪音，只不過是國家未來主人翁的街頭玩具的同時，這些街頭小霸王，抱著滑板正向另一個街口走去，去尋找下一名受害者。

　　這就是典型的美國夏日午后驚魂記。

　　當我邁開腳步，打算回到華盛頓廣場上，與瑞克會合。一眼瞥見了身旁的門牌號碼，18號。再從口袋中掏出地圖，對照了一下，我忍不住的微笑了起來，沒想到我竟然如此意外的走進，亨利·詹姆士（Henry James）的暢銷小說《華盛頓廣場》的背景地。

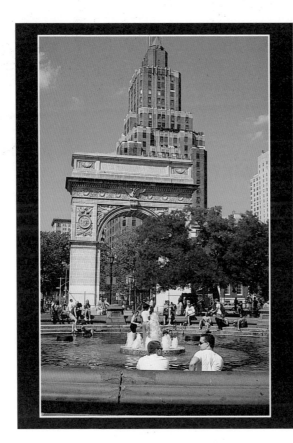

華盛頓廣場上的噴泉，是午后嬉戲休憩的好去處。

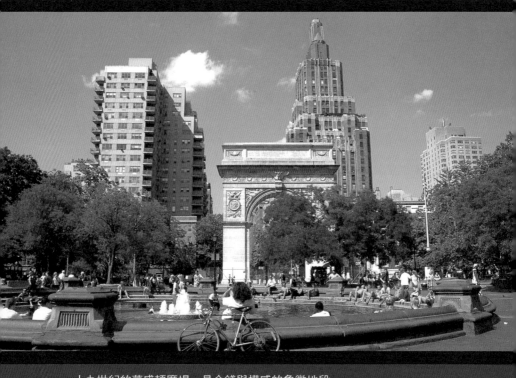

十九世紀的華盛頓廣場，是金錢與權威的象徵地段。

　　我望著關得緊緊的白色大門，想像著書中女主角凱瑟琳
（Catherine），是如何在嚴厲冷漠的父愛與夢寐以求的情愛之
間做抉擇。

　　沒有人知道英俊的窮小子，是否可能真心愛著長相平凡
的富家女？

　　有錢人為了錢而賤踏人的純真情感，沒錢人為了錢而出賣人的純真情感。

　　我想起了《仕女的畫像》和《黃金碗》書中，那些為情和為錢而受苦的女人們。

　　一切都是為錢……，我好像聽見享利‧詹姆士輕聲的嘆息著。

　　這裡原來是享利‧詹姆士祖母的家，小時候常到祖母家玩的享利‧詹姆士，想必對這棟緊臨華盛頓廣場的房子，有著難以忘懷的情感。一八八一年，《華盛頓廣場》一書對當時紐約市社交生活文化，有著入木三分的描述，因此極受評論家們的讚譽。在暢銷小說的推波助瀾下，這間有著紅瓦牆和白色大門的住宅，不僅成了享利‧詹姆士迷朝聖的景點之一，也是所有為情所苦與為錢所累的受難者，尋求同病相憐的慰藉的最佳去處。

　　一六二六年，當荷蘭人向印地安原住民購買曼哈頓時，位於西南部的格林威治村是一片森林野地。在殖民地的開發政策之下，格林威治村成了煙草工廠用地。一七三三年，一位名叫彼得‧渥倫（Sir Peter Warren）的英國指揮官，買下了這片土地，同時為它命名為格林威治（Greenwich）。在渥倫指揮官的經營管理下，格林威治村轉型成為充滿鄉村氣息的果園和農地。

　　十九世紀，對格林威治村來說，是一個轉捩點。

　　十九世紀初期，受到當時天花和黃熱病的威脅，許多曼哈頓市區居民，開始往空氣清新的田園郊區遷移，格林威治

村因此成了炙手可熱的住宅區，換句話說，當地的房價逐漸高漲。

並不是所有的人都對格林威治村的房地產增值發展，感到興奮。

愛倫坡（Edgar Allen Poe）大概是第一個感到不高興的人，雖然——他本來就很少快樂過。

他和他那年輕的妻子，從卡麥街（Carmine St.）搬到第六街，在第六街的住宅內完成了短篇小說，《厄謝府邸的倒塌》。因為財務困難，他們又搬到了偉弗力街（Waverly Place），與其他窮人分租一間公寓。後來，他乾脆搬出了格林威治村。一八四四年，才又搬了回來。這次他們住在艾蜜堤街（Amity St.），他同時在那裡完成了那著名的黑色長詩，《烏鴉》（Raven）。

就在愛倫坡搬回格林威治村的前一年，享利詹姆士誕生於華盛頓廣場東側的家中。

十九世紀中葉，許多經商成功的生意人，在華盛頓廣場四周蓋起了豪華住宅。華盛頓廣場在當時，不僅是紐約市著名的高級住宅區，同時也象徵著上流社交階級的身份。小說華盛頓廣場的時代背景，便由此而來。

十九世紀末期，上城區（Uptown）異軍突起，成為曼哈頓最時髦的住宅區。格林威治村的地主們，開始展開降價優惠活動，企圖挽回逐漸消逝的大勢。這項減價大促銷，並沒有留住有錢住戶，卻意外地吸引了大批藝文界的明日之星。

我和瑞克，穿梭在村內胡同般的巷弄間，細數格林威治

村的紅塵往事。就在班佛街（Bedford St.）上的一個紅棕色
小木門前，瑞克忽然拉著我的手，向木門裡跨進。

「這扇門，是進入二十世紀的格林威治村的最好方式。」
瑞克興奮的說。

進了門，才知道這間私人住宅似的房子，原來是一間沒
有店名招牌的祕密酒館（Speakeasy）。

二十世紀，對格林威治村來說，可是忙得喘不過氣兒
來。

先是馬克吐溫，在第五街上搬來搬去，最後還是搬到了
第十街。

接著，客居格林威治村的法國畫家馬歇爾杜香（Marcel
Duchamp），和其他幾位藝文界的好漢，一手拿著酒瓶，一腳
爬上了華盛頓廣場上的拱門，同時大喊：「Free Republic」。
這麼一喊，喊出了格林威治村的波希米亞（Bohemian）風
格。

一九二○年，禁酒期間（Prohibition Era）的格林威治
村，表面上看來十分安份。夜深人靜後，村內的英雄好漢
們，全都窩在祕密酒館內，有的藉酒消愁，有的則是以酒助
興。

在旅遊書上翻了半天，才知道這間走過禁酒期的祕密酒
館，名叫Chumley's，以當年酒館主人的姓氏為店名。進門
後，走過小型的用餐區，我們在靠近酒吧櫃台旁的一張木桌
子坐了下來。旁邊的兩張桌子，分別坐了一對中年夫婦，和
兩對來自英國的年輕伴侶。

我很無趣的點了一杯冰紅茶，因為啤酒的氣味，一直讓我聯想起台中后里馬場內的馬尿味。

　　瑞克在半杯啤酒下肚後，開始聊起了美國歷史。

　　一次大戰結束後，許多酒吧在惡性競爭之下，開始在酒館內提供各項賭博活動，接著又將嫖妓納入營業項目。社會風氣敗壞，每況愈下。這個時候，社會上興起了一股心靈淨化活動熱潮，在有心團體的積極運作下，一九二○年，禁酒令正式納入美國第十八條憲法。

格林威治村內的公寓住宅。

社會風氣並沒有因為禁酒令而轉化為十全十美。

倒是黑手黨，託了禁酒令之福，以輸運私酒，操控了整個酒館黑市，其中又以芝加哥角頭老大艾爾卡朋（Al Capone）最具知名度。電影The Untouchables，便是敘述如何將他逮捕到案的金像獎影片。而他所待的監獄，位於舊金山海灣的艾爾卡翠（Alcatraz），則成了舊金山著名的旅遊景點之一。

大概是聽見了艾爾卡朋的名字，正在櫃台上用彩色筆寫著今日菜單的一位酒館人員，抬頭對著我們直笑。他從櫃台那端兒，對著我們說：

「禁酒時期，可以說是美國黑手黨發展的黃金期。」

我藉機問他，酒館內所懸掛的藝文家的相片和素描，只是裝飾之用或是另有意義？

「這些都是Chumley's的常客。」他舉起手，向酒館四周比了一圈。

我站起來，在小小的酒館內繞了一圈，一眼就看見了海明威那張性格豪邁的臉龐。

祕密酒館，是文學創作者的靈感泉源。

有酒就有詩，八世紀的詩仙李白，老早就領會了其中奧妙。

祕密酒館，是一齣濃縮人生百態的悲喜劇。

有酒就有戲，諾貝爾文學獎得主，尤金歐尼爾（Eugene O'neill），以筆沾酒，寫出了《The Iceman Cometh》，深刻描繪出酒館內的客人，是如何依賴著空虛的夢幻，在真實生活中苟延殘喘。

祕密酒館，是一曲為靈魂吶喊的樂章。

有酒就有歌，路易阿姆斯壯的爵士樂，是買醉人的精神寄託。

回到木桌時，瑞克剛好喝下最後一口啤酒。

忽然，他講了一個關於他舅公與黑手黨的小故事。

「一九一三年，我的祖父從義大利南部的一個窮鄉僻壤，隨著移民潮，來到了美國。可憐的老人家，既沒有做生意的頭腦，也沒有做生意的資金，為了能在愛爾蘭人所開設的工廠找到份差事，忍痛將自己的義大利姓氏，改成一個聽起來比較像是英文發音的姓氏，老老實實的在賓州挖了一輩子的煤礦。

但是，我舅公可就沒那麼簡單。他辛苦存了一筆錢，開了一間義大利小吃店。禁酒期間，他所私釀的威士忌，一直是黑市暢銷排行榜上的常客。」

「什麼……，你舅公……，在禁酒期間出售私酒給黑手黨！」我，其實是又驚又喜。

「黑手黨老大艾爾卡朋是否曾向你舅公收購威士忌？」我接著又問。

「他所釀的酒叫什麼名字？」坐在櫃檯後方，寫今日菜單的那名工作人員，不知道從何時起，開始專心聆聽瑞克的故事。

「是的，卡朋的手下定期來向我舅公取酒。他所釀的威士忌名為，慕斯格特（Muscatel）。酒名取自他的姓氏。」瑞克回答著。

這間不起眼的房子，正是美國禁酒期間的一間秘密酒館。

「Cool！」坐在櫃檯後方寫今日菜單的那名工作人員，聽得十分起勁兒。

在黑手黨所操控的私酒販賣網路內，不少義大利移民在浴室內兼起了釀酒副業。

瑞克繼續說：「小時候，我父母親還沒離婚前，每一次我們回到祖父母家玩，我祖母的親戚們，沒事就喜歡聊起我舅公出售私酒給黑手黨的小故事。他們總是站在當時我舅公用來釀造威士忌的浴缸旁，高談闊論著，要不就是邊說邊用手指著，那個曾經釀出好口碑威士忌的浴缸。」

「浴缸？難道他們不能找到聽起來比較衛生的地方或器皿來釀酒嗎？」用浴缸釀酒的影像，鬼魅般的侵襲著我。

「一般家庭裡，最大的容器就是浴缸。以它來釀酒是理所當然的選擇。」瑞克說。

「對男人來說，以浴缸釀酒的另一個好處是，省去了是否該洗澡的掙扎與煎熬。」寫今日菜單的那名工作人員接著說。

禁酒令，在美國歷史上還造成了另一項影響，那就是反移民聲浪逐日升高。

義大利移民，受到黑手黨形象的波及，成了種族歧視下的犧牲者。

「禁酒期，美國政府首次訂法，限制移民人口，尤其是義大利移民和中國移民的。」瑞克說。

「中國移民？為什麼中國移民慘遭池魚之殃？」我忿忿不平的問著。

「因為不想讓社會大眾認為，限定移民人數只是衝著義大利人來的，所以找來了中國人陪著受罪。」瑞克解釋著。

這項限定移民人數條款，一直到了一九六五年修改後，才在人數限制上稍微放鬆。

一九二九年，就在全美飽受幫派因搶奪運酒權，三天兩頭就在街頭火拼起來的同時，華爾街傳來股市崩盤。經濟大蕭條，雪上加霜地折磨著全國老百姓。

法蘭克福羅斯福，在一九三二年的總統大選期間，承諾選民，當選後的第一件事，便是去除禁酒令。

一九三三年，解除禁酒令成為美國第二十四條憲法。

就在我們準備離開酒館時，從酒館後門走來一位黑人老伯，他的手上提著一桶木頭鋸屑（Sawdust），邊走邊將鋸屑灑在地板上。

大概是看見了我臉上茫無頭緒的表情，坐在櫃檯後方，終於寫完了今日菜單的那名工作人員，幽默的對著我說：

「將木頭鋸屑灑在地板上，可以降低走路時所發出的腳步聲。這樣警察才不會抓到我們。別忘了，我們是Speakeasy。」

這間祕密酒館，一直保持著禁酒期的兩項營業特色；在地板上灑鋸屑，和沒有店名招牌。

告別了祕密酒館，我和瑞克，向格林威治村的五〇年代走去。

五〇年代，傑克柯魯亞克（Jack Kerouac）和艾倫金斯堡（ Allen Ginsberg）從舊金山一路旅遊，來到了格林威治

村。他們不僅為村內帶來了敲打
運動（Beat Movement），同時也
在村內掀起了一股喝咖啡、談哲學的
藝文新風氣。

格林威治村，儼然成為美國的巴黎
塞納河左岸。

六〇年代，巴比迪倫（Bob Dylan）在
華盛頓廣場上的噴泉旁，唱出了他那獨具風格的民謠歌。嬉
皮運動隨著反對越戰的聲浪，在村內流行了起來。

當我們走到了克里斯多佛街（Christopher St.），我知道
我們即將走向格林威治村的七〇年代。

六九年的石牆酒館（Stonewall Inn）事件，於七〇年代
開花結果，為格林威治村帶來了爭取同性戀尊嚴的社會運
動。

八〇年代，在聖文生醫院（St. Vincent's Hospital），從同
性戀病患中所發現的幾起病例，後來被證明可傳染給異性戀
者。預防愛滋病，在格林威治村內如火如荼的展開。

九〇年代，街頭畫家凱思哈瑞（Keith Haring），首次在
格林威治村東側的地下鐵站和行人道上，畫下他的成名作：
Unclear Babies。為此，他被警察逮捕入獄。一九九〇年，年
紀輕輕的凱思哈瑞，不幸因愛滋病而撒手人寰。

我和瑞克，在石牆酒館旁的克里斯多佛公園內，站了半
天，找不到半張椅子可坐下。自從當時的紐約市長朱利亞
尼，下令驅逐街頭流浪漢（Homeless），以滿足部份市民，眼

不見為淨的鴕鳥心態。這些無家可歸，無路可走的的流浪漢，只能躲到格林威治村內克里斯多佛公園的椅子上。

　　二十一世紀初期，格林威治村，所面臨的最大困難，大概就是街頭流浪漢的有增無減吧！

　　然而，放眼望去，美國各大城市，幾乎無一能倖免流浪漢與日劇增的困境。我常在想，貧富的差距，應該不僅只是勤奮與懶惰的對比，或是倒霉與福氣的不同。有的人一出生，就擁有一棟房子。有的人身兼兩份工作，還是付不起房租和醫藥保險費。身為社會大眾的一份子，該如何做，才能減輕貧富差距所衍生的社會問題呢？

　　在旅途中，我又看見了一道生命中難解的課題。

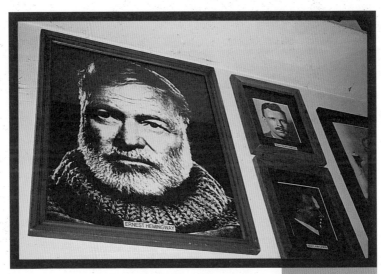

秘密酒館內陳列著當年的常客，其中以大文豪海明威的照片最為顯目。

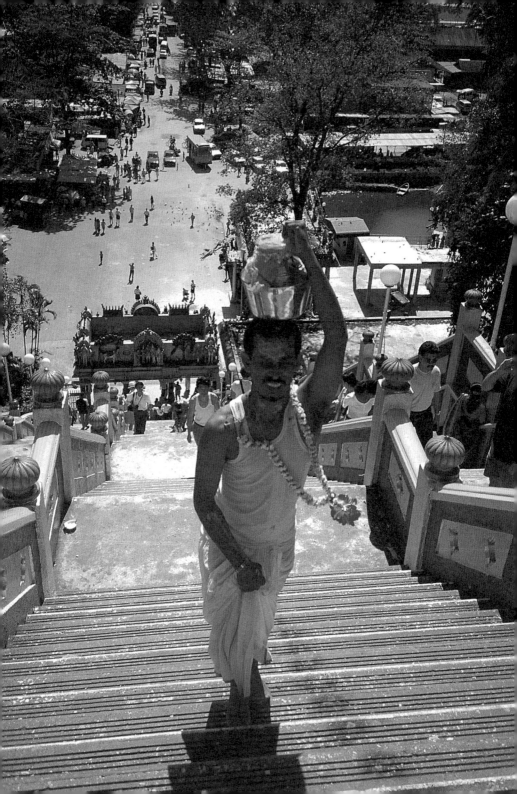

# 吉隆坡女孩

你以為住在種族多元化的國度，
可以省去國際機票，就地取材，
在國內大談異族戀情。
你錯了，這話怎麼說呢？
讓吉隆坡女孩來說吧！

一位虔誠的印度教徒正向著黑風洞聖壇邁進。

與我一起走完兩百七十二個石階，好不容易登上了黑風洞的兩位金髮胖妞，一邊喘著氣兒，一邊將手中握著塑膠水瓶裡的水，咕嚕咕嚕往口裡直灌。

　　我，因為已經累得站不穩腳，只有挨著石灰岩洞穴蹲坐了下來。

　　接著，在洞穴口，居高臨下的旅客，不約而同的往石階方向望去。那位穿著粉紅色T恤的金髮胖妞，匆忙的吞了口水，趕緊拿起掛在胸前的相機，朝著石階那端走去。

　　掙扎了一會兒，我的好奇心終於戰勝那雙累得疲軟的腿力。

　　擠在三五人群間，我看見一位印度教信徒，穿著白色無袖汗衫，和一襲白紗布所圍成的褲裙，光著腳丫子，脖子上戴著一條以一大朵艷紅色的牡丹為墜子，用小黃花編串而成的項圈。他頭上頂著一個金銀色的壺罐，一路步上黑風洞石階。就在這時候，穿著白色T恤的另一位金髮胖妞，對她的同伴說起了幾個月前，她在泰普薩姆（Thaipusam）節慶中的親身經驗。

　　我曾經多次拜訪過馬來西亞吉隆坡市，卻一直無緣與泰普薩姆節慶相遇。當我聽見穿白色T恤的金髮胖妞曾置身慶典中，竟然忘了自己的旁聽者身份，直覺的露出羨慕眼神，天外飛來一筆的對著她說：「哇！你真幸運，快快告訴我們，你在泰普薩姆節慶中的經歷。」

　　這兩名金髮胖妞先是愣了一下，然後，穿白色T恤的那位女孩，很大方的與我這位陌生人，分享她的故事。

「……有好幾位信徒，赤裸上身，一排釣鉤似的鐵環，穿破他們的皮肉，像戴耳環似的掛在他們的背部。另外有幾名信徒，則是以一根大約有六吋長的鐵針，從左面的臉頰貫穿至右面的臉頰，……。」她很快的將故事重點，放在那些散發著神祕色彩的鞭笞者身上。

穿粉紅色T恤的那位女孩，對於印度教的泰普薩姆節慶並不熟悉，聽著故事的同時，她的臉上露出一種苦澀難嚥的表情，像是剛喝下了一碗黃蓮。

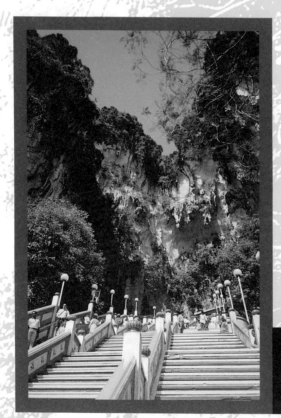

黑風洞是馬來西亞境內有名的印度教聖地。

「真是不可思議，他們為什麼選擇這種充滿皮肉之苦的儀式，來慶祝宗教節慶呢？難道不能以吃吃喝喝、或是放鞭炮、或是提一桶水往外潑，來度過他們的宗教節慶嗎？這些儀式都比在身上掛鐵鉤來得容易些啊！」穿粉紅色T恤的女孩，半開玩笑地說。

泰普薩姆節慶，原來是住在印度南部的坦米爾族人（Tamil）的節慶，這是一個充滿懺悔贖罪，與感恩祈福的宗教節日。舉行日期約在一月十五日至二月十五日之間，月圓的那一天。節慶當天，日出時刻，由上千名信徒所組成的朝聖隊伍，自吉隆坡的斯里馬哈馬里亞馬（Sri Maha Mariamman）寺廟出發，他們護送撒巴馬里恩（Lord Subramaniam）的神像，一路前往黑風洞洞穴的神龕，遊行路程約為七小時。

「你知道嗎？護神隊伍中，是不允許女性信徒來扮演扛神像的角色。」穿白色T恤的女孩對著她的同伴說。

「性別歧視。」穿粉紅色T恤的女孩，一臉得理不饒人的樣子。

「既然住在梵諦岡的那些掌權的大老們，都是清一色的男性，似乎也不難想像印度教節慶中，不讓女性擔當重任的傳統。」我忍不住的說。

這兩名金髮胖妞邊聽邊點頭，接著，我們這三大女巨頭（是真的，我們的頭都蠻大的！），開始痛斥普遍存在的性別歧視社會現象。

中國人與印度人的重男輕女觀念，早已臭名遠播。中國大陸的一胎化政策，讓不少女嬰出生後，即被丟到垃圾堆。

在印度，掃瞄孕婦肚皮以透露嬰兒性別的超音波，讓不少立志生兒子的孕婦，在各種壓力之下，冒著生命危險進行墮胎。西方社會雖然沒有這種生兒子以傳宗接代的腐敗思想，性別歧視的例子仍舊俯拾皆是。

「我的一個朋友，每一次離婚後，就得大費周章的上法院，改掉她所冠的夫姓。第二次離婚後，她終於想通了，為什麼結婚後的女人，就得捨去她的真實姓氏，冠上莫名其妙的夫姓呢？第三次結婚時，她堅持保留她的姓氏，沒想到她的男朋友竟然和她大吵一架。故事的結局是，她領悟到，她的姓氏就像她的臉，她的身體一樣，是構成她的存在的一部份。至於男人，打開窗戶一看，滿街都是⋯⋯。」穿粉紅色T恤的女孩，唱作俱佳的說。

身為女人，我認為性別歧視是野蠻人的行為。對於那些助紂為虐，重男輕女的媽媽和婆婆們，我只能無奈的對他們呼籲：本是同根生，相煎何太急？

由於可以感覺得出來，這兩名金髮女孩之間的親密關係，為了不想當電燈泡，我謝絕了他們邀我一起同遊吉隆坡的行程。我們在黑風洞互道珍重再見，接著她們坐上了一輛計程車，揚長而去。而我，則是慢慢的走到公車站牌。

與朋友約在Hard Rock餐廳，餐廳內播放的吵雜音樂，即使躲到了洗手間，也不得安寧。舞池內，五顏六色的霓虹燈閃閃發亮，像是童話中失控的星光。一大群人在雷射燈光所造成的虛幻視覺效果下，忍不住的擺臀晃腦起來。在如此夢幻的情境中，我認識了麗莎（Lisa）。

麗莎，在萬紫千紅的妝扮下，藏著一張姣美的中國臉蛋。大學剛畢業的她，在一家四星級飯店擔任公關助理一職。她很誠實的對我表示，能幸運的找到這份工作，完全是靠她叔叔的幫忙，因為她的叔叔正是那家四星級飯店的經理。

　　我們從美國的好萊塢八卦新聞，聊到新加坡的購物樂。然後，她談起了她的家庭。

　　「很多人都說我長得像中國人，我父親說，那是因為我長得像我祖母。我祖母是中國人，三歲時，她跟著家人從中國移民到馬來西亞，她不是在馬來西亞出生的。

　　至於我祖父呢？雖

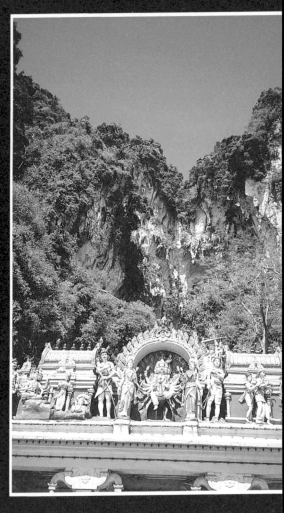

黑風洞印度教聖壇有著色彩斑斕的雕像。

然他的祖先也是來自中國，華語卻在代代相承中給流失了。他是在吉隆坡出生長大的，他對中國文化一竅不通。所以我覺得，我祖父是馬來西亞人，就像我，和我的父母親一樣。」麗莎以流利的英文對我說著。

　　我想起了曾在書上讀到，十五世紀以來，移民到馬來西亞的中國人，很快的融入當時的英國殖民地文化，這些中國移民，不僅說著流利的英文，同時也與當地的馬來女孩結婚，他們的下一代，就在英語和馬來文的環境中成長茁壯，至於他們所繼承的中國文化，則是逐日消逝。除了在飲食穿著中可略見一二，剩下來的，大概就是打麻將這項娛樂文化了。這些具有中國血統的馬來人，曾經一度被稱為Peranakan或Straits Chinese，意思是在馬來西亞出生的中國人。

　　就在Peranakan逐漸流失中國文化傳統的同時，新的一批中國移民湧入吉隆坡，相互比較之下，Peranakan終於逐漸被歸納為馬來西亞人。我想麗莎的祖父，大概就是來自Peranakan的出生背景。

　　馬來西亞最近一批的中國移民熱潮，發生於十九世紀末期。由於這群新移民的加入，當時在吉隆坡形成了兩種不同的中國移民社會文化。這段期間，新到的中國移民，在人生地不熟的環境中，胼手胝足，一直到了二十世紀，才逐漸在馬來西亞的經濟社會中嶄露頭角。而麗莎的祖母，應該是來自新中國移民的家庭。

　　「我的祖父母在交往過程中，曾經受到我祖父的母親的反對。她是馬來人，她希望我祖父能娶個馬來女人為妻。經過

一波三折，鬧了些家庭革命，我祖母才被娶進門。當然，不難想像往後婆媳間的磨擦。說來有點好笑，我的父母親在談戀愛時，也曾遭到我祖母的反對，她要我父親娶個中國女人為妻。然而，我母親卻是個不折不扣的馬來人。」麗莎說著說著，竟然哈哈大笑了起來。

收拾了笑聲，她接著說：「人，寧願玩著重蹈覆轍的遊戲，卻不願意從過去的經驗中記取教訓。」

麗莎，一位說著流利的馬來文與英文的吉隆坡女孩，雖然有著一張中國人的臉龐，卻對中國文化沒有太多的感情。面對著來自上一代交錯複雜的馬來人、中國人情結，她只是以年輕的笑聲，一筆帶過。

「歷經兩代婆媳之間，種族不合的煎熬，我的父母親決定扮演起悲劇終結者的角色。他們老早就告訴我和我的哥哥，只要是兩情相悅，他們不會因為種族問題而干涉我們的婚事。」麗莎開心的說著。

聽到如此美好的結局，我忍不住的拍手鼓掌了起來。

我多麼希望，那些仍在種族情結中鑽牛角尖的人，能夠聽聽麗莎的故事──尤其是艾琳（Eileen）的父母親。

艾琳，是此行我所認識的第二位吉隆坡女孩。

那天下午，六點鐘不到，我已經餓得說不出話來。

在中國城逛了一大圈，心中那股吃中國菜的慾火，愈燒愈烈。

終於，在夜市小吃攤上，看到了一位正在洗鍋子的婦人。我上前向她詢問夜市小吃攤的營業時間，這位婦人雖然

只會說一兩句華語，卻極會做生意。她放下手上的塑膠水管，一邊對我連聲說，好、好，一邊示意要我坐下。然後，她關起水龍頭，走到我身旁，卡嚓一聲，扭開了我頭頂上的電燈泡。

五分鐘不到，艾琳，不知道從那裡給叫了出來洗菜。

十四歲的女孩，不僅臉上有著數不清的青春痘，腦子裡藏著無止境的幻想，心窩裡更是裝滿了好奇心。

她蹲在我所坐的長板凳旁，一面洗著菜，一面偷偷的看著我。

在我給她的第一個微笑後，她害羞的說，她的英文名字是艾琳。

看著那攤堆在水桶旁，待洗的鍋碗瓢盆，還有那一大把一大把塞在特大號塑膠袋裡的青菜，艾琳的媽媽所經營的小吃攤，距離下鍋炒第一道菜的時間，還有的等呢！反正閒著也是閒著，我要艾琳把一袋青菜放上桌子，我和她並肩坐著，邊揀菜邊聊天。

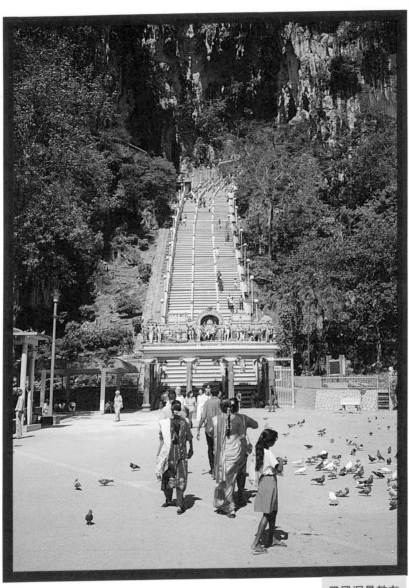

黑風洞是教友
與旅客聚集的
熱鬧場所。

聊不到兩句，艾琳的媽媽抬頭看見女兒竟然讓客人揀起菜來，霹靂啪啦的對著女兒吼了起來，正值青春叛逆期的艾琳，也不甘示弱的對著母親吼了回去。由於我並不知道他們所說的語言，只好在一旁不停的微笑。

一陣混亂後，小吃攤恢復了原來的沈靜，艾琳拉著我的手坐了下來，繼續揀菜。她的媽媽，則是不停地對我點頭微笑著。

「我們不是在吵架，海南話就像廣東話一樣，聽起來像是在吵架。還是普通話好聽，兒來兒去的，聽來像首歌。」艾琳的華語是向她的朋友學的。

儘管她能說流利的海南話和馬來文，同時還懂得普通話，艾琳並不以此為榮。相反的，她為自己薄弱的英文能力，感到十分沮喪。英文，是她最想說的語言；而新加坡，則是她最想居住的國家。

「真希望我的大姐還住在吉隆坡，她是我的英文老師。我們曾經一邊做家事，一邊練習說英文。」艾琳低著嗓門對我說。

艾琳的大姐，一年前與父母親吵了一架後，獨自前往新加坡，並且在當地找到了一份工作。

「我母親不讓她與馬來人交往。我母親說，馬來人政府向來剝削我們華人移民的福利，馬來人從未尊敬過華人。我曾經見過大姐的男朋友，他雖然是馬來人，但是他一點兒也不像我媽所說的那種馬來人。」艾琳一直低著嗓門，而她的母親則是蹲在一旁，拼命的刷洗一個大鐵鍋。

一九六三年，哈山伊伯英（Hassan Ibrahim）發表了他那著名的馬來文諷刺小說，《幸運的老鼠》（Tikus Rahmat）。內容敘述一群住在山谷裡的老鼠，原本過著清淡閒適的宗教生活，但自從山谷旁的農田被一批新移入的老鼠佔據後，老鼠王國的生活風雲四變。這群居住在農田的老鼠指的正是華人，作者毫不客氣的在書中描繪，這群農田老鼠，打出娘胎就被教養成以拐騙致富的好身手。在一次大選期間，有錢有勢的農田老鼠贏得大權，這項結果引起山谷老鼠的不滿和抗議。山谷老鼠終於群情激憤的走上街頭，殺害許多農田老鼠和白老鼠（指的是白種人）……。

　　六年後，馬來西亞爆發排華種族衝突，整個暴動過程，就如哈山伊伯英在書上所寫的。

　　艾琳的母親所說的並沒有錯，馬來政府政權對待華人的確不公平。幾次走訪馬來西亞，最常聽到華人抱怨的是，向銀行貸款創業或買房子，非常的困難。但是馬來人向銀行貸款借錢，卻是十分容易。

　　然而，華人移民在馬來西亞落地生根後，是否真心對待過在地的馬來人呢？當我聽見華人抱怨馬來政權的種族迫害同時，我也聽見了華人以種族歧視的口吻，批評馬來人和他們的生活文化。

　　另外，我也聽見了不少動人心弦的愛情故事。

　　我相信冤家宜解不宜結，兩族通婚可以說是解除仇恨，建立良好新關係的天賜良機。但是，人們寧願拆散有情人，也不願意給有心建立和平的下一代，一個嘗試的機會。

　　我的耳後逐漸響起熱鬧的喧譁聲，回頭一看，一排排的夜市攤，剎那間，生龍活虎了起來。就在這時候，艾琳的媽媽端上了一小盤九層塔炒蛤蜊，接著是一大盤的海鮮炒麵。在我大快朵頤的同時，艾琳則是忙著招呼陸續上門的客人。

　　臨別時，艾琳對我說著：「等到我大學畢業，在新加坡找到了工作後，我一定去台北玩。不管我們是否還能碰面，我一定會想著你。」

　　我像個大姐似的望著她；十四歲的女孩，不僅臉上有著數不清的青春痘，腦子裡藏著無止境的幻想，心窩裡更是裝滿了好奇心。

　　我在心裡默默的祝福她，希望在未來的日子裡，她能被公平的對待，同時不必因種族問題，為情所苦。

# 一月的
# 第三個星期一

如果全世界舉行一場做夢大賽，

那麼莊周的夢蝶，

一定可以成為東方不敗。

至於西方，

則屬馬丁路德金恩的夢，

最具有

顛覆黑白是非的威力。

移居美國後，連續四年，一月的第三個星期一的清晨，我在民權領袖馬丁路德金恩（Martin Luther King Jr.）慷慨激昂的著名演說中醒來。

第一年，從美國公共廣播公司所製作的馬丁路德金恩冥誕紀念專題中，聽見金恩博士的「我的夢想」的演說，賴在床上的我，還沒聽完呢，鼾聲呼呼，竟然又睡著了。

第二年，我一面在現實與夢境中徘徊，一面聽著金恩博士的演講，直到聽見響徹雲霄的掌聲，才真正走出夢境。

第三年，我不僅全程聽完金恩博士的演講，同時還繼續收聽金恩博士為美國黑人爭取民權的回顧專輯。

接著，不管瑞克醒了沒有，我開始對著他，批評一篇刊登在《紐約時報》旅遊版的短文。

話說，一位好心的美國女人，前往中國廣州，領養她所申請到的一個女棄嬰。這位好心的美國女人，花費了大半篇幅，鉅細靡遺的敘說，她所看見的小村莊內的傳統市場，是多麼的髒亂噁臭。末了，她無助的問著自己，等她領養的女嬰長大後，她該如何對這位能夠在美國長大的幸運女孩兒，描述有關她的出生地呢？

　　我不知道她住在美國的那兒？幸運的她，如果沒有走過充滿尿騷味的美國街道，應該也聽過或看過所謂的美國黑街醜態。或許她真是家財萬貫，濃郁的銅臭味早已侵蝕了她的感官能力，讓她可以對真實的社會，視而不見。

　　當然，在她不知道該如何向領養的女兒說明，髒亂噁臭的廣州出生地的同時，她最好能想出一個好說詞，以便向黃肌膚的領養女兒解釋，為什麼美國社會有這麼多的種族歧視冤案。

　　種族歧視，是一種由觀念所引發而成的行為。至於行為，則可歸類為兩種不同型態。

　　第一種是因種族歧視所產生的惡毒罪行，從美國早期的黑奴制度，到丹尼（Denny's）早餐連鎖店敗訴事件，（該餐廳不僱用黑人職員，即使不得不僱用黑人，也採取不升遷待遇，有的時候甚至拒絕黑人顧客上門。）這一類的真實事件，不勝枚舉。

　　第二種則是因種族歧視所產生的良善行為，最好的例證，來自伊莉莎白的故事。

　　伊莉莎白（Elisabeth），在約翰尼斯堡（Johannesburg）出生長大的英裔南非人。

　　在以色列特拉維夫機場，第一眼看見她時，她手上抱著一台錄音機。

　　伊莉莎白是約翰尼斯堡電台的小主管。

　　我曾在廣播電台擔任兩年多的採訪記者一職，看著她手上的錄音機，勾起我不少回憶。在死海的採訪行程中，我和

她很快地成為餐桌上閒聊的對象。

　　長得白白瘦瘦的她，說話聲音輕輕柔柔。她很驕傲的告訴我，她那過世的父親，曾幫助過無數黑人成家立業。她的父親曾在約翰尼斯堡附近經營一家手工業工廠。據她說，她父親對待黑人員工十分友善，那些黑人既沒有技能，又沒有文憑，能夠在她父親的工廠得到一份工作，可以說是天大的福氣。她一再表示，南非這個國家，還好有這麼多的白人在那兒貢獻才能，才得以遙遙領先非洲各國。

　　當然她也提起了，她是如何慷慨仁慈的對待她的兩名黑傭。為了避免與「黑奴」這個可怕的字眼扯上關係，伊莉莎白再三強調，她的黑傭，大概是約翰尼斯堡市內領薪最高的家傭。她從來不對黑傭大聲小叫，她的黑傭不但週休一日，同時還享有年假。

　　聽著她的談話，我一直在想，無冤無仇的，難道僱主不應該對職員友善嗎？她所說的，不都是正常人應有的待人處世之道嗎？她有什麼好值得驕傲的呢？

　　最後一次和她坐在同一張飯桌吃飯，伊莉沙白把南非的社會經濟所面臨的各項問題，歸咎於黑人執政。

　　「黑人沒有執政的能力，他們永遠需要白人的幫助。」她高雅地端起一杯茶，溫柔的對我說。

　　我一面看著她，一面在心裡模擬，她會如何的在我背後歧視黃種人。

　　我相信憐憫的行為不應該出自於：「因為我比你優秀，所以我好心救濟你的歧視心態。」

　　我相信憐憫的行為應該是出自於：「感恩分享的心情，感謝老天爺的賜福，同時將這份福氣與沒那麼幸運的人一起分享。」

　　華裔科學家李文和被美國聯邦調查局無辜栽贓，認為他是出賣情報給中國大陸的間諜，事件爆發後，除了《紐約時報》曾以一個版面的篇幅，刊載道歉啟事，表示對科學家李文和致歉，同時也為刊登過的不客觀新聞向讀者致歉。

　　美國政府從未表示過任何歉意。

　　種族歧視的陰影，一直在我眼前揮之不去。

　　然而，己所不欲，勿施於人。身為黃種人，當我們向白種人大聲抗議，停止種族歧視的同時，是否也該想想自己曾經做過的蠢事。

　　透過朋友的介紹，認識了一位也是來自台灣的女孩，珍妮佛（Jeniffer）。

　　一心一意想嫁給美國人的珍妮佛，不止一次拜託我，為她介紹男朋友。後來當我知道她拒絕賴

利（Riley）的追求時，我感到十分驚訝。

「賴利，美國人，未婚，又不是同性戀者，大學畢業，有正當職業，長得比你曾經約會過的美國男人好看許多，為什麼拒絕他的追求呢？」我不解的問著珍妮佛。

珍妮佛，吞吞吐吐的說：「他是黑人……。」

我失望的看著她，耳邊忽然響起她曾經說過的話，越南難民、泰國娼妓、菲律賓女傭、墨西哥人看來好髒喔……。

一位黃種人，一位有著種族歧視觀念的黃種人……，這笑話要是傳進了有著種族歧視觀念的白人圈子裡，一定大受歡迎。

九一一紐約世貿中心雙子星大樓被摧毀的那天，住在美國的人全被嚇壞了，尤其是那些皮膚不夠白的人。

那天下午，一位同事對我說：「就是因為有這種暴行發生，我父親每次選舉都投給共和黨一票，因為共和黨基本上不歡迎移民。這些移民，正是美國社會的亂源。」

我努力保持著臉上的笑容，問著她：「你父親是印地安原住民嗎？」

她一聽，尷尬的抿著嘴說：「不是。」

我緊接著說：「唸過書的人都知道，美國是一個由移民所組織成長的國家，除非他是印地安原住民，否則所有的美國人都是移民或是移民的子孫。真不懂你父親為什麼如此反對自己的父親？」

那天下午，她一句話都沒對我說。

二〇〇二年，一月的第三個星期一，馬丁路德金恩冥誕

紀念日，收音機傳來金恩博士樂觀熱情的雄厚語音：「⋯I have a dream that my four children will one day live in a nation where they will not be judged by the color of their skin but by the content of their character.⋯」

　　身為黃種人，生活在歐美這個普遍存在著白種人優越感的文化社會，對於金恩博士的夢想，我身感其受。當然，我也夢想著，有一天，我的孩子在面對社會的評估時，是基於他的人格與行為，而不是取決於他的膚色。

　　這不只是金恩博士的夢想。

　　捫心自問，這難道不也是天下為人父母的夢想嗎？！

青年旅館的早餐｜西德的安娜｜高地人｜猶太區的書

# 人不親土親

IV

看看這些該死的人類，所做的好事
如果我是那位聞名遐邇的造物主
我會羞愧的把頭藏在袋子裡

——馬克吐溫

店老闆

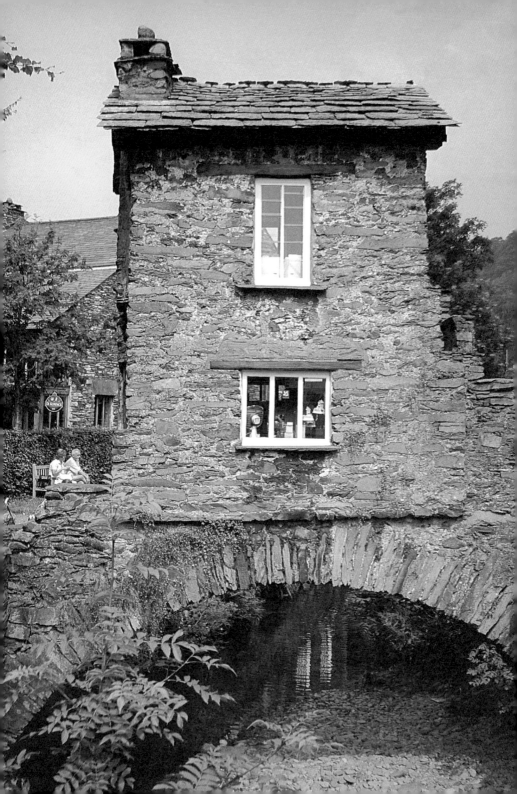

# 青年旅館的早餐。

從小就聽人說一種米養百樣人。
長大後才知道，
原來不是只要是人就得吃米，
有的人一輩子甚至於沒吃過幾碗飯。

湖區小鎮內的一座石頭拱橋，橋上蓋了一座石頭房子，造型古樸可愛。

三方人馬，聲嘶力竭的在一場混戰中相互拉扯，喊殺和喊罵的怒吼，就在我的耳邊此起彼落。

　　隱約中一陣以德語交談的說話聲，和音似地自房間的角落傳來。

　　站在大霧中的我，分不出東南西北，又餓又渴還想上廁所。一時情急，我大喊了一聲：「不要吵了！」

　　用德語交談的兩個人，剎那間，安靜了下來。

　　打得正在興頭上的三支軍隊，顯然沒聽見我的聲音，我乾吞了口口水，正準備再大吼一次。

　　「砰！」的一聲，一支白髮健行隊破門而入。

　　說時遲那時快，正在交戰的那個最矮的將軍，從椅子上就這麼跌了下來。一陣「哇」的哭聲，以迅雷不及掩耳的威力，立即攫取在場每位目擊者的注意力，當然也包括就睡在隔壁房間的我。

　　從這場忙亂的夢中醒來，我覺得比前一天在湖區（Lake District）步道走上五小時還累。

　　與瑞克在英國旅遊勝地湖區度假，當地的矮石牆，爬滿一畦畦的小丘小坡，一個轉身，可見三五成群的綿羊，呆呆地對你瞪著眼。這天成美景，不僅讓我倆大飽眼福，也累壞了我這雙上班族的腿。

　　午夜前，我和瑞克睡眼惺忪地住進凱西克青年旅館（Keswick Youth Hostel），當時並未察覺，原來我們的房間就在公共區域廚房的隔壁。

　　無辜地被吵醒後，我披著一頭亂髮，沒好氣的推開廚房

前往凱西克巨石柱的步道途中，可見綿羊依偎石矮牆吃草的情景。

那扇一個早上嘰嘰咯咯響得沒完的門，一眼就撞見站在我正前方的海蓮娜（Helene），她很好心的告訴我，她弟弟從椅子上摔下來，現在他正在哭。

　　我還來不及反應，從廚房的四面八方，傳來一聲夾雜著各國腔調的「Good-Morning！」

　　一位穿著一件綴滿英國國旗四角短褲的法國年輕男子，

位於巨石柱旁的草地，四處可見綿羊吃著青草。

就站在我後頭，扯著沒醒的嗓門，指著海蓮娜正在哭的弟弟，一臉無奈地接著說：「比我的鬧鐘還好用！」

　　海蓮娜在曼徹斯特（Manchester）上小學一年級，她的父母親是來自巴基斯坦的移民。她的媽媽大清早就弄了一大盤咖哩飯，為青年旅館的早餐，傳來第一陣香味。

　　坐在我對面的一對德國男女，在異國香味埋伏之下，處變不驚地為剛切片好的番茄塗上乳酪，然後小心翼翼的放在一片片的裸麥麵包上。

聲勢浩大的白髮健行隊，一行十人，將不是很大的廚房擠得滿滿地。他們是來自英國和加拿大的長青俱樂部會員。掌廚的兩位祖母級代表，用牛奶、麥片、葡萄乾、香蕉乾、蘋果乾等各式乾果，煮出一大鍋濃稠的什錦水果麥片粥。

那濃郁香甜的牛奶味與巴基斯坦家的咖哩香，勢均力敵。

靠窗口坐著一位來自冰島的女孩，怕麻煩似的，只以蘇打餅乾沾優酪乳，安靜的邊看書邊吃著。

站在電爐旁的，除了瑞克正忙著煮咖啡，還有一位蓄著落腮鬍的中年男子，他煮了一小碗的薑汁紅蘿蔔濃湯後，倒入肩上揹著的保溫瓶，說了一聲：「Ciao！」，便瀟灑的離去。

對於自助旅遊老手而言，投宿青年旅館的理由並不止於它的價格低廉，它的「炊具」設備，也是住宿旅客津津樂道的特色。尤其是對素食主義者和具有特殊飲食偏好或要求的旅人而言，在旅遊期間能夠吃得和住在家裡一樣的好，一樣的對，一樣的省錢，當然是妙事一樁。

以湖區而言，許多前來的自助旅行遊客，為的是去走它那著名的一百多條山野步道。這些健行步道，依難易程度規劃為不同等級。以一天的行程為例，從輕度爬坡的半小時路程，到耗時八小時外帶高難度爬坡的路程，為世界各地的旅客提供應有盡有的選擇。

湖區步道約有百分之六十集中在青年旅館四周，許多步道更是以兩處青年旅館做為起點和終站。因此在湖區數十間

青年旅館的廚房裡，不僅可與全球熱衷山路健行的旅客分享「竹杖芒鞋輕勝馬」的經驗與心得，更可嗅到各國旅遊好手的私房菜。

　　就在廚房的中心位置，海蓮娜一腳蹬上了椅子，一一向用完早餐起身離去的遊客揮手道別，兩個腮幫子因為含著咖哩飯而挺的鼓鼓地。一分鐘不到，她的兩個小弟弟也有樣學樣跟著喊再見。與我們一起離開廚房的那位冰島女孩，轉了身，打趣的對著海蓮娜說，這是她待過最有人情味的廚房。

　　在前往巨石柱（Stone Circle）的步道上，瑞克很得意的告訴我，他可以從我所穿的上衣，嗅出海蓮娜的咖哩飯香。湊巧走在我們前頭的那對吃番茄沾乳酪的德國男女，頭也沒回，不甘示弱的一起大聲說：「我們的運動衫則是薑汁紅蘿蔔湯味！」

　　一陣悅耳的笑聲，不約而同響起，乘著山嵐搖曳在湖區的山野步道間。

<div align="right">（原載於2000年4月23日中央日報副刊）</div>

英國湖區凱
西克巨柱一
景。

# 西德的安娜

我向來對沒有電子計算機
就無法做生意的美國人
的超低數學能力，
感到由衷佩服。
沒想到在以色列遇見的
這位德國女孩的
算數本領，
更是令我大開眼界。

哭牆的男性教徒祈禱區。

用完晚餐後，不知道是哪一國記者的提議，一群人嘰嘰喳喳的，正在說服耶路撒冷觀光局的辦事小姐，與幾位想步行回飯店的記者同行。

「你們真的不要搭車回飯店？得走二十分鐘的路程哦！」她提醒正忙著起哄的記者們。

「我們真的需要你的帶路。」一路上，只和女生說話的比利時記者，神情曖昧的對著觀光局的辦事小姐說。

那天，耶路撒冷的夜，像極了梵谷筆下的星夜。黯藍的天空，繁星點點，梵谷曾在信中對他的弟弟西歐提起，閃爍的星光，總是喚起他的夢想，就像地圖上的黑點，叫他想起那些曾經拜訪過的城市。唯一不同的是，前往這些城市，只需要搭乘火車。要擁抱星光，卻必須以生命替換。

耶路撒冷大衛塔
上的人群。

不知道住在耶路撒冷的市民,是如何想著他們的星夜?

還記得上午那位精通五國語言的導遊所說的,在耶路撒冷,只要是沒有傷亡事件發生的星夜,就是美麗的星夜。

為了梵谷,也為了耶路撒冷,我決定和五六位來自不同國家的旅遊記者們,頂著滿天燦爛的星光,慢慢走回下榻的飯店。

來自比利時的記者,因為有著一個舌尖得轉兩圈才叫得出來的名字,我決定就叫他,比利時先生。後來他要所有的記者都這麼喊他,因為事實擺在眼前,別提這輩子,就連下輩子他也選不上所謂的比利時先生,不如趁此良機,在國外過過乾癮。

看見西班牙的保羅(Paul)與觀光局的小姐,有說有笑的走在前頭兒,比利時先生草率的結束了我們的談話,然後向前邁去,硬往保羅與觀光局小姐的中間空隙擠去。落得清靜的我,踩著石塊砌成的道路,在聖城的星空下自得其樂。

不到三分鐘,忽然聽見有人在背後叫我。

原來是,來自德國的記者,一直還沒有機會與她交換名片呢!

先前選擇搭車回飯店的她,看見我們一行人走在街上,嘻嘻哈哈的,臨時改變心意,跳下觀光局的小包車,一路向我們奔來。

「我是來自西德的安娜(Anna)。」她遞了張名片給我。

我有點兒驚訝看著她,……兩德不是早已合併了嗎?

她看出了我臉上的疑惑,接著說:「說習慣了東德、西

德，就是改不了口。或許也是因為我不要被誤認為是來自東德，你知道的，東德曾是共產黨政權。」

我只是點頭聽著，還沒決定該說什麼好。

安娜開始向我問起台北的生活，物價貴不貴？工作待遇好不好？國民所得稅高不高？

然後她開始抱怨，柏林的物價太高，薪資太低，政府課稅課得太多。

我只是點頭聽著，還沒決定該說什麼好。

接著她談起了羅曼史。

三年前，她在一間英商貿易公司任職祕書一職。與她的頂頭上司談了一年的戀愛之後，男友忽然被調回倫敦。接下來的一年，他們只見過兩次面。與英籍男友分手後，她轉行成為旅遊雜誌編輯，有鑑於過去的聚少離多，她告訴自己，別再愛上外國人。

一年前，她與一位急診室醫生墜入情網，醫生男友，足足大她二十歲，是個德國人。

「是個德國人，又住在柏林，這正是你所要的。」我為她高興的說。

不料，安娜嘆了口氣說：「以前，每半年我可以見到我的英籍男友。現在，我得被救護車送進急診室，才見得著我的男朋友。」

接下來的採訪行程，我和安娜成為形影不離的搭檔。每天用完晚餐，我們總是相互交換採訪心得和筆記。只是，她筆記愈記愈少。最後幾天的採訪行程，用完晚餐後，我得坐

在那兒，等著她抄著我的採訪筆記。

　　一天，利用兩小時的採訪空檔，大夥兒擠入大衛塔旁的市集，盡情發洩多日以來，蠢蠢欲動的購物慾。

　　我向來對古錢幣有興趣，蹲在一個販售仿古錢幣的小攤子前，邊挑邊看邊玩。

　　安娜在一旁叫著我。

　　她想買一個繪有天使吹號角圖案的橘色球形蠟燭，老闆告訴她，如果買兩個，可以享受九折優待。

　　她想請我也買一個蠟燭……。

　　我看了一下這些定價十美元，繪有各式宗教圖畫的球形蠟燭，覺得還蠻喜歡的，因此答應了安娜的請求。

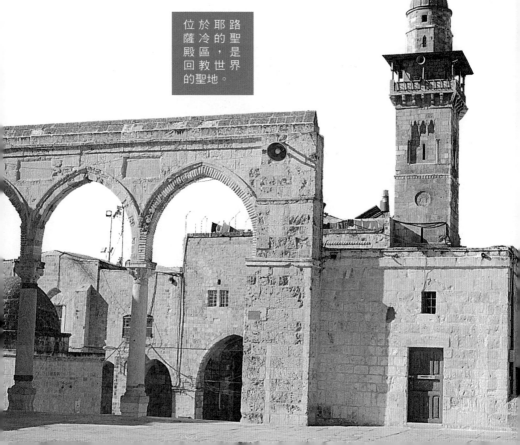

位於耶路撒冷的聖殿區，是回教世界的聖地。

我選了一個畫有小天使坐在彎月上數星星的藍色蠟燭。同時遞給安娜十美元。

　　• 安娜手上握著她的橘色蠟燭，將老闆找還給她的兩塊錢美金，塞進口袋。

　　我一直在等她還我，屬於我的那一塊錢。

　　我一直沒等到。

　　「才一塊錢，何必放在心上，但是，怎麼會有這種人呢？或許，她忘記了！」我在心裡掙扎著。

　　當日晚餐過後，我終於忍不住問安娜，以解開我的一塊錢情結。

　　「哦！我請你也買一個蠟燭，是為了讓『我』，而不是『我們』，享受九折優待。你大概是沒聽清楚。」她微笑的對著我說。

　　我從來沒有那麼吃驚過！

　　看著她，我在心裡默默想著，一個蠟燭十塊錢，即使是為了讓你一人獨自享受九折優待，你也不應該將找還的兩塊錢美金，通通放進自己的口袋，……德國人的數學怎麼會這麼爛！

　　從此以後，只要是遇見德國人，在與他們練習過簡單的加減乘除後，我開始講起了這個一塊錢的小故事。

　　從前從前，有個來自西德的女孩，名叫安娜……

自大衛塔遠
眺耶路撒冷
一景。

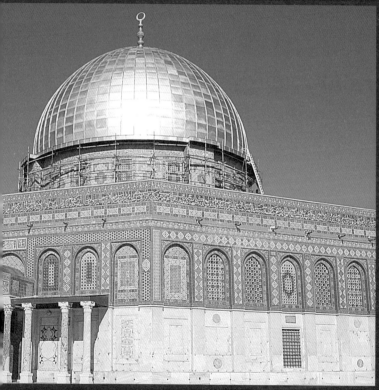

岩頂紀念館
內，珍藏著
穆罕默德腳
踏升天的聖
石。

# 高地人

我常想蘇格蘭人和山東人，
上輩子一定有某種程度的血緣關係。
否則他們的肚子裡
不會長著那麼相似的一根直腸子。

考多爾古堡，是莎士比亞名作《馬克白》的背景地之一。

司機愛德華患了重感冒，找了喬治前來代班。

由於是第一次駕駛前往考多爾古堡（Cawdor Castle）旅遊路線的巴士，司機喬治在離開因厄內斯（Inverness）市區後的第一個叉路，轉錯了彎。

他在羊腸小徑般的公路上，勉強找到一處可以稱得上路肩的空地，然後一聲不響的將巴士停了下來。

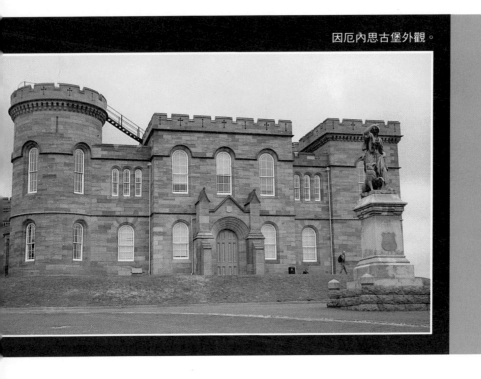

因厄內思古堡外觀。

小型巴士內只有八名乘客，我與瑞克快速地交換了一下疑惑的眼神，然後分別掉頭，觀察其他乘客的反應。

其餘六人分別是，兩對年輕男女，和兩位中年女性遊客。大夥兒臉上有著相同的問號，車內八人不約而同的聳肩噘唇，傻瓜似地你看我、我看你。

正當瑞克準備開口問司機，為什麼我們的巴士停在此地。司機喬治緊握方向盤，大刀闊斧地將巴士迴轉到對面車道。接著他抬起頭，對著照後鏡裡的我們說：「走錯路了，那是去看尼斯水怪的旅遊路線，這輛巴士去的是考多爾古堡。」然後，司機喬治抬頭又問了一次，「這是去考多爾古堡？沒錯吧！」

司機喬治，原來是負責行駛前往尼斯湖旅遊路線的。從小在尼斯湖畔小鎮長大，司機喬治說，關於尼斯水怪傳奇故事，他可以講上三天三夜。

至於我們要去的考多爾古堡，他說他只知道一件事……。

他嚥了口口水，很篤定的說：「馬克白並沒有在考多爾古堡內，謀殺國王當肯（Duncan）。」

接著，他又說：「不知道莎士比亞為什麼這麼寫？」

過了沒多久，司機喬治又抬起頭對著照後鏡，向我們這群遠道而來，興致勃勃的遊客說：「其實，其實尼斯水怪也不是真的。我真是為此感到抱歉！」

來到蘇格蘭高地之前，我只知道一位高地人。那便是電影Highlander中，青春永駐而且殺不死的麥克勞（Macleod），

由克里斯多福‧藍勃（Christopher Cambert）所飾演。心直口快的司機喬治，算是我所認識的第二位高地人吧！司機喬治有著十分令人難忘的性格，雖然在外形上他一點兒比不上克里斯多福‧藍勃的豪邁英挺。

他聽說我們也將前往尼斯湖水怪參觀景點，便很老實地對我們說，水怪展覽館，實在不值得前往一遊。若真對水怪有興趣，應該到厄奎特古堡（Urquhart Castle）去，因為古堡就佇立在水怪出沒的尼斯湖畔，旅客可以親身體驗尼斯湖的磅礡浩氣，並且想像水怪現身的景象。

接著司機喬治又說，如果這次我們沒見著水怪，千萬別難過，因為他在尼斯湖畔住了四十多年，什麼也沒見著過。

然後，他好像怕我們聽見似地，壓低了聲調，喃喃自語的說：「……因為根本沒有水怪。」

坐在最後一排，那對沒事就相擁接吻的加拿大情侶，終於忍不住地說：

「我們早就知道根本沒有水怪。」

「那你們還肯花這麼多錢來到這兒？！」司機喬治一臉錯愕表情。

唸國中時，家住高雄左營，當時我一心一意想著長大後，一定要到台北去。司機喬治也曾經有著同樣的夢想。他對著我們說，年輕時他最大的夢想是到愛丁堡（Ed. in burgh）闖天下。後來不知道發生了什麼事，一早睡醒，他的兒子已經開始交女朋友了。

與我們同樣來自美國的一位中年女性旅客，好奇地問司

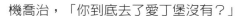

機喬治，「你到底去了愛丁堡沒有？」

　　司機喬治尷尬地笑著說：「對蘇格蘭高地人而言，兩百哩路是很遠的距離。就像對美國人來說，兩百年是很長的歷史。」大夥兒聽了一同笑了出聲。

因厄內斯街道景觀。

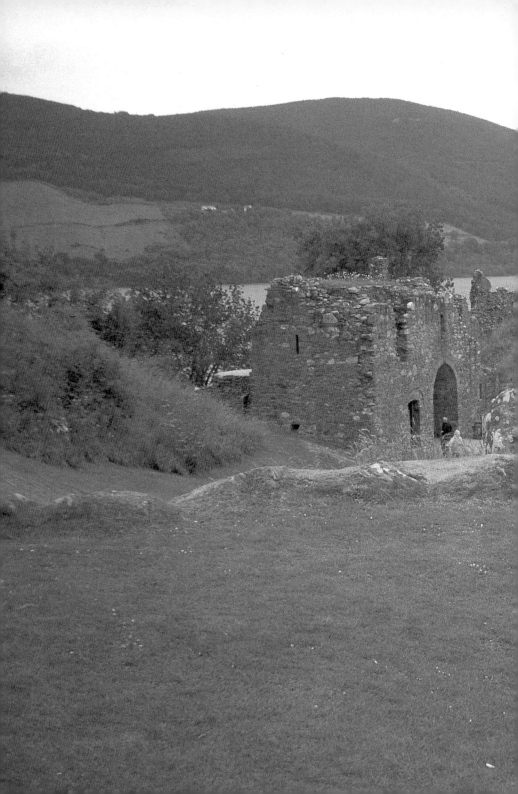

厄奎特古堡是欣賞尼斯湖的好據點。

接著他又說，今天前往考多爾古堡，是他的生平第一次，他其實比我們還興奮。

我們在黃昏時刻回到因厄內斯市區，晚秋的寒意綴滿夏末的星空，在High Street的街角，五六位年輕男女隨著坐在一只小木箱上的一位街頭藝人，唱了起來，濃濃的蘇格蘭高地鼻音腔調，唱起雷鬼音樂，別有風味。

「這大概就是蘇格蘭高地吧！粗獷的山水、豪邁的性格。」我對著瑞克說。

才剛加入街頭大合唱的他，回頭對我說，「還有Raggae！」

一陣濃郁的雷鬼歌聲隨後傳來：「No woman, No cry，……Everything is gonna be all right……。」

（原載於2000年12月27日中央日報副刊）

厄奎特古堡佇立於尼斯湖畔，吸引許多各地旅客前來一探尼斯水怪的究竟。

莎士比亞的劇作中指出，馬克白便是在考多爾古堡中謀殺國王篡位。

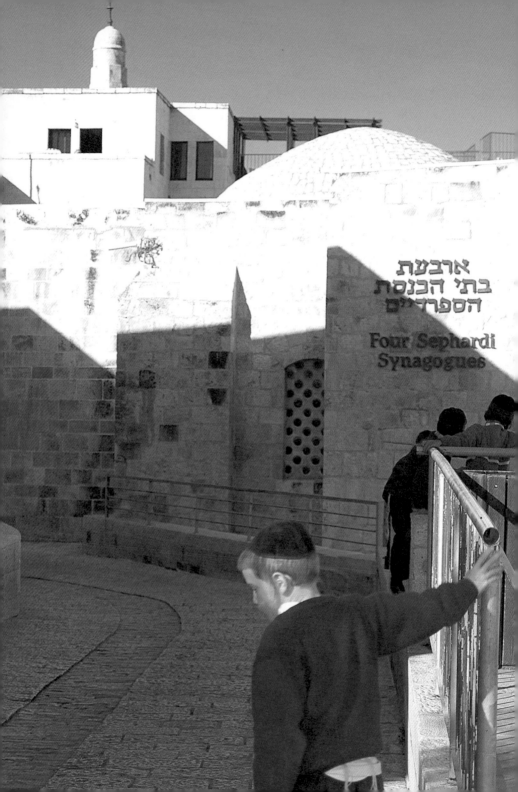

ארבעת
בתי הכנסת
הספרדיים

Four Sephardi
Synagogues

# 猶太區
# 的書店老闆

在耶路撒冷吞下了一杯紅茶，
就得乖乖坐著欣賞
一幕幕慘不忍睹的
集中營紀錄片。
唉！終於明白
天下沒有白喝的茶水。

站在凱悅飯店大廳內，我和蘇菲亞（Sophie）忙著親吻著，即將離開耶路撒冷的各國旅遊記者。西班牙的保羅和茱利亞，將他們那兩大只色彩鮮麗的行李箱塞進計程車後，熱情的又向我和蘇菲亞奔來。來自南非的伊莉莎白，早已坐進車內，仍不斷向窗外的我們揮手。美國亞利桑那州的記者伯伯，不斷提醒我們，若是到了突頌市（Tucson），一定得去拜訪他。

　　大廳外不時傳來一陣汽車喇叭聲響，兩名急得滿頭大汗的計程車司機，終於忍不住的對我們這群婆婆媽媽的外國人喊著：「請上車吧！我們的車不能在飯店門口停這麼久。」

　　因為班機與採訪行程的不同，在同行採訪的各國記者相繼離去後，我和來自荷蘭的蘇菲亞，還得在耶路撒冷停留兩、三天。

　　觀光局人員在與我們道別時，特別提醒我們，搭乘計程車，如果不按跳錶計費，上車前得先講好價錢。

　　一位觀光局小姐在上車前，還特地搖下車窗，對著我和蘇菲亞喊著：「別忘了殺價啊！」

　　不記得當時是怎麼想的，蘇菲亞和我認為，在飯店門口搭計程車會比較貴，因此我們倆自作聰明的走到大街上，企圖招攬一輛收費較低的計程車。

　　走了近半小時，我們開始感到又累又渴，一路對著來來往往的混亂交通招手，但就是沒有一輛計程車肯為我們停下來。

　　我們終於在一條地圖上找不到的巷弄裡停了下來。

　　我有點擔心的對著蘇菲亞說：「我們好像是迷路了，該怎麼辦呢？」

　　看來天性樂觀的蘇菲亞，有點興奮的回答：「太好了！迷路，是認識一個城市最好的捷徑。」

　　「這種說法是來自荷蘭人的古老智慧？還是你自己編的？」我開玩笑的反問她。

　　心寬體胖的蘇菲亞，哈哈大笑了起來。

　　這時，一輛計程車，神蹟般的出現在我們眼前。

　　眼明手快的蘇菲亞，轉身跨步，以大字型的身姿，將自己杵在巷子的正中間。就這樣，我們終於在耶路撒冷攔下了

耶路薩冷老城內
的參觀人潮。

一輛計程車。

　　剛開始，由於溝通過程極為吃力，我們一度以為這位司機老伯伯有點兒重聽。在我們刻意對著他的耳朵大聲吼來吼去後，才從他那痛苦閃躲我們語音的表情中猜出：他的耳力正常，只是英文不怎麼靈光。

　　放低音量後，蘇菲亞開始使出她的殺價神功，功力不佳的我，則是在一旁比手畫腳的協助詮釋。

　　不知道是當天太陽太炎熱，還是我們太會流汗？不到十分鐘，我們三人，個個汗流浹背。就在一輛小轎車轉進我們所佔據的巷子裡的同時，司機老伯伯立即改變手勢，迅速揮手示意，要我們坐進車內。坐上車後，在我們正準備開口，重返殺價戰場，司機老伯伯轉頭看著我們，心不甘情不願的擠出了一句：「Free」。就這樣，我們被載到了耶路撒冷老城的雅法門（Jaffa Gate）。

　　我們在大衛塔（David Tower）度過了兩小時極具教育性的參觀行程。以色列當局對教育下一代，傳遞猶太文化的用心良苦，與全力以赴的對全球旅客說明，猶太人與聖城的血肉相連，令我十分敬佩。

　　然而，置身於耶路撒冷，這座同時被巴勒斯坦人和猶太人各自宣稱，擁有佔領權的宗教聖城，只採信一方說詞，將會造成不客觀的看法。被迫離開兩千年後，重返故土的猶太人，理所當然是耶路撒冷的子民。一千年前成為回教徒的巴勒斯坦人，在耶路撒冷住了幾千年從來不曾離開，當然也是聖城的子民。

　　無論是對於猶太人來說，或是對巴勒斯坦人而言，多年的混戰所累積而成的仇恨，早已超脫複雜的歷史情結，簡化成為，為父報仇，為兄討血債的復仇心情。

　　離開大衛塔時，蘇菲亞和我，玩得飢腸轆轆，我們向幾位來自義大利的年輕旅客們詢問，他們所吃的披薩是在哪兒買的呢？

　　就在一踏進雅法門的左手面，我們看見一大票住在青年旅館的遊客們，排隊等著買披薩。蘇菲亞和我，被擠在其中，買到披薩後，我們竟然邊吃邊跟著這群遊客，逛進老城內的有頂商場。

　　走出有頂商場，我們什麼也沒買，卻心滿意足的吃完了手上的那一大片披薩。我們邊走邊看著地圖，既弄不清楚置身何處？也不知道該上那兒玩好？兩張地圖就在我們不斷的相互交換，翻來翻去之下給扯破了。蘇菲亞與我，不約而同的笑了出來。

　　然後，一位口中唸唸有詞的猶太人，戴著一頂由灰藍色交織而成的麻質圓筒高帽，兩條長及肩下的捲曲鬢髮，隨著前進的腳步，在耳下垂晃著。他貓似的輕聲與我們擦身而過，我們這兩個吃飽了沒事兒幹的傻客，竟然提起腳步，跟蹤起這位沈浸在猶太經書中的小哥兒。

　　就這麼輕聲躡腳的尾隨於後，沈浸在猶太經書中的小哥兒引領著我們，穿過猶太區的羊腸小徑，經過幾處猶太教會堂，總是有幾個頑皮的小鬼對著我們做鬼臉。當我和蘇菲亞順著巷弄的延伸，經過一個轉彎，才發現我們的神秘導遊不

見了，沈浸在猶太經書中的小哥兒，來無影去無蹤，令我和蘇菲亞感到十分神秘。

由於手上沒有猶太區的詳細地圖，我們只好亂走亂看。就這麼地，我們傻呼呼的走進一間希伯來文書店。

有點禿頭的書店老闆，用夾子勉強在後腦杓上夾了一頂黑色小圓帽，他正與四五位旅客談話，一看見我們，像是認識我們似的，立即向我和蘇菲亞親切的揮手打招呼。他用很慢的速度連續說了三次他的名字，我還是一個音也發不出來，更別提記著全名。蘇菲亞比我強得多，練習了幾次後，竟然可以叫出他的名字。

　　書店老闆將我們帶到書店一角，我們和四五位旅客乖乖地站在那兒，聽著他為我們一夥兒人，介紹一般常見的希伯來文用語，蘇菲亞立即露出喜悅的表情，而我，總是覺得整個氣氛有點不太尋常。

　　就在這時候，不怎麼專心聽講的我，聽見書店左面的一個小房間，傳來影片的播放聲，頓時間，成為倒帶的咯咯響聲。我轉頭一望，兩對年輕男女急急忙忙離去，書店老闆也看見了他們，大聲向他們問著：「錄影帶看完了嗎？」

　　這兩對男女，匆匆忙忙地，用著好聽的腔調以英語說：「看完了，看完了，謝謝，再見。」走在最後面的那位女遊客，離去前，意味深長的對我望了一眼。

　　就在書店老闆熱情教著蘇菲亞說希伯來文的同時，先前的那四五位旅客，一個個趁機溜走，我轉頭向書店四周掃瞄一下，滿室的書籍，只有我和蘇菲亞兩名客人。

　　我一直想找機會對蘇菲亞說，我的第六感告訴我；這位書店老闆和整間書店，怪怪的……。

　　但是，書店老闆講個不停，我竟然找不到打岔的空隙。

　　嚥下滿腹疑雲，我無奈的跟著蘇菲亞，在書店老闆的指揮下，扭轉著我們的舌頭和上下滾動我們的喉嚨，試著說出一兩句希伯來文。半小時過後，我像是在沙漠中走了一整天，感到口乾舌躁。不過，讓我慶幸的是，蘇菲亞，終於也感覺累了。

　　書店老闆看出我們轉動舌頭的速度愈來愈慢，當機立斷，將我們帶入書店左面的那個小房間。蘇菲亞和我，迫不

及待的在一台電視機前坐下，書店老闆不知道從那裡兒端出一大壺冰紅茶。就在我們牛飲的同時，電視畫面中呈現出一幕幕慘不忍睹的鏡頭。

「每一個人都應該知道，納粹黨是如何屠殺無辜的猶太人。」書店老闆就站在小房間的門口，對著我和蘇菲亞說。

看完了四十分鐘的納粹黨集中營紀錄影片，一個個被剝光衣服，關在地窖的猶太人，似乎就站在我面前。一張張受到精神虐待的恐慌表情，鑲嵌在我的腦海裡。我的心情沈重了起來。

就在我和蘇菲亞相互交換觀後心得的同時，動作敏捷的書店老闆，為我們播放了第二捲錄影帶。

想起猶太人經歷過的悲慘遭遇，書店老闆熱情溫暖的接待，沁涼的冰紅茶，儘管我和蘇菲亞一心一意想離開，但是我們卻不好意思開口。

我們安靜的坐在電視機前，繼續觀賞第二捲錄影帶。而書店老闆，還是站在小房間的門口，陪著我們一起欣賞。

電視畫面中呈現一家五口，坐在不大的客廳裡，為有著九根燭台的梅若拉（Menorah）點上燭光，以迎接漢那卡（Hanukkah）節慶的到來。

一家五口的男主人，愈看愈眼熟……。

蘇菲亞拍拍我的手，輕聲的對我說：「錄影帶中的男主角，正是書店老闆本人。」

書店老闆笑著對我們說，這是三年前的影片，那時候，

他看起來年輕多了。

　　這捲家庭錄影帶主要是以希伯來文發音，螢幕中的書店老闆像主持人似的，坐在沙發上，以英文解釋他的小孩和妻子所說的話。由此推測，錄影帶的錄製目的，並不只是為了提供親朋好友觀賞而已。

　　在聽完書店老闆的三個小孩，一起唱完幾首有關漢那卡節慶的歌曲後，我開始感到有點無聊，同時期待著影片快快結束。

　　半個小時過後，漢那卡節慶已經過完了，錄影帶卻還繼續著。

　　接下來，書店老闆的一位姑姑開始為我們示範，如何烹調各式著名的猶太美食，其中最讓我印象深刻的是，麵包球湯（Matzah Ball Soup），它看來像是咱們的新竹貢丸湯。不同的是，用麵粉做成的馬茲球（Matzah Ball），大概有一個拳頭那麼大，像是一顆放大十倍的超級貢丸。

　　二十分鐘過後，我們還坐在那兒，看著書店老闆的家庭錄影帶，至於播放內容，我已經完全不在乎。

　　蘇菲亞不時用著同病相憐的眼神對我望著。

　　這麼多猶太人死在納粹黨的手裡——誰能拒絕一位猶太人書店老闆熱情招待的善意呢？

　　更別提他一直站在門口，陪著我們，隨時為我們解釋其中劇情。

　　在我開始尋找我的分叉髮梢的同時，我聽見了邁進書店

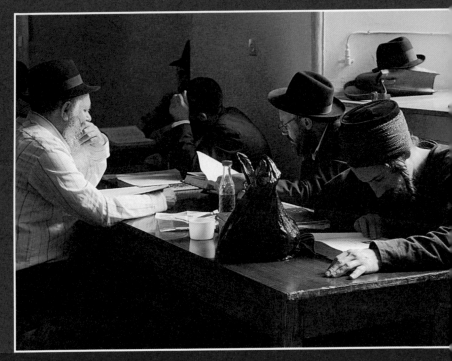

猶太區內教友們研習經文的情景。

的腳步聲。

　　終於，一對中年男女進了書店，書店老闆立即轉身前往招呼他們。

　　我趕快跑到小房間門口，拿起一直被放在門旁茶几上的搖控器，一不作二不休，按下倒帶鍵，影片播放聲，頓時

間，成為倒帶的咯咯響聲。

蘇菲亞和我，很有默契的同時站了起來，急急忙忙趕著離開。

書店老闆看見我們走出小房間，大聲向我們問著：「錄影帶看完了嗎？」

我和蘇菲亞，簡潔有力的一起大聲回答：「看完了，看完了，謝謝，再見。」走在後面的我，離開書店前，意味深長的對著那對中年男女望了一眼。

走在猶太區的巷弄間，我們對於書店老闆不遺餘力向世人介紹猶太文化的那股義工精神，感到驚訝得啞口無言。

「歷經過納粹屠殺的猶太人，並沒有權力以武力驅逐巴勒斯坦人遠離他們的家園。」蘇菲亞突如其來的說。

接著她又解釋的補了一句，「我並不是所謂的反猶太人主義者，我只是為巴勒斯坦人打抱不平。」

我十分了解蘇菲亞的意思。

所有為巴勒斯坦人打抱不平者，都害怕被冠上這頂反猶太人的高帽子。

我轉過頭對著蘇菲亞說，我百分之百同意她的看法。

沉默了幾分鐘，就在走出猶太區的同時，突然，我和蘇菲亞異口同聲的說：「幾年下來，那位書店老闆真的是掉了不少頭髮。」

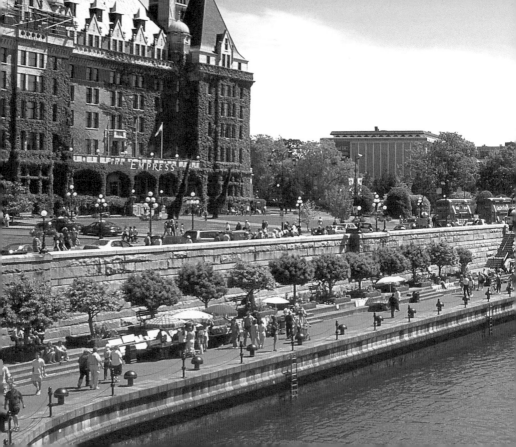

# 天眼覷紅塵

V

當你年輕時，你總是可以漫不經心的殺時間
直到一天，你突然發現十年就這麼消失了
你想奮起直追
但是，你早已錯過起跑的槍聲

——平克佛洛伊德樂團

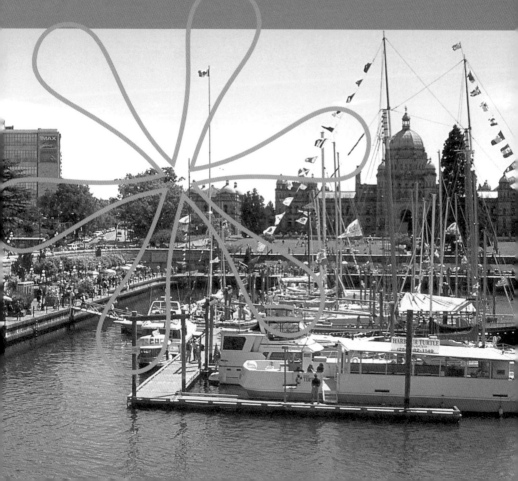

# 土耳其男孩

土耳其割禮儀式總是伴隨著慶祝舞會舉行，
命根子上的那一刀，
讓不少土耳其男人一聽見節慶熱鬧聲，
就心有餘悸的想起童年往事。

面對鏡頭不知所措的土耳其孩童。

坐在前往大島（Buyukada）的遊輪上，一位穿著緊身牛仔褲的年輕土耳其女人，腳上穿著一雙高跟鞋，一面嚼著口香糖，一面朝我這個方向走來。她的左手提著一個大型錄音機，音量開到最大似的唱出迪斯可節奏的流行歌曲。她的右手提著一個睡籃，一個五六個月大的嬰兒，正香甜的睡著。

　　她就這麼左手右手相互晃盪著，在遊輪甲板上走來走去。最後，她終於在我旁邊的一個空位上坐了下來。一陣濃得化不開的香水味，從她頭上所包的長頭巾傳散開來，並且很快的與飄散在遊輪上方的引擎柴油味混合，結合成為一種很奇怪的氣味。

　　她將裝有小孩的睡籃，放在地板上，然後，她將左手提著的大型錄音機，放在膝蓋上，一面嚼著口香糖，一面隨著播放卡帶輕聲哼唱了起來。

　　因為受不了這樣轟隆隆的音量，我只好很技巧性的以食指，輕輕塞住靠近錄音機的那隻耳朵。

　　我一直想換個座位，但是，腳旁正躺著睡得安安穩穩的小嬰孩，當時只擔心一站起來，會吵醒夢鄉中的嬰兒。我還記得一位才升格成為母親的朋友，是如何在台北這樣的大都會中，為她的第一胎，躡手躡腳，細心經營一處無塵埃無噪音的環境。我當然也記得，五六個月大的嬰兒，驚天動地的哭聲。我不願意驚醒這位夢境中的小天使，更不願意為遊輪製造嬰兒哭聲，成為甲板上第二個噪音的禍源。

　　然而，我當時卻笨得沒想到，既然鞭炮響聲似的迪斯可流行歌曲，都沒法兒吵醒這小孩，天底下，大概沒有什麼力

伊斯坦堡街
道一景。

量可以阻擾這個小傢伙的睡眠。

　　可能是小時候跟著母親觀看歌仔戲看得太多了，對於劇
情太過著迷。我一直記得，正當富貴人家的小孩，一天到晚
忙著無病呻吟的同時，貧窮人家的小孩則是一邊放牛吃草，
一邊興高采烈的玩著躲貓貓。我因此認為，屢敗屢戰，堅毅
不拔的樂觀性格，除了來自基因的遺傳，成長環境所提供的
訓練機會則功不可沒。而伊斯坦堡市（Istanbul），正是訓練
這般性格的好環境。

伊斯坦堡市，一座有著輝煌壯麗的過去，卻還找不到未來的國際大都會。有著橫跨歐亞兩洲的土地，雖然在歐洲的那一小塊兒，從來不被歐洲各國重視。它雖然不是共產政權，卻一點兒也不民主，它對待庫德族人（Kurds）的殘暴政權，使得土耳其一直名列於人權國際組織觀察名單中。

伊斯坦堡市，一座擠滿各種交通喇叭聲、市場販賣聲和宗教祈禱聲的旅遊大都會。對於駐足停留的旅客而言，這些在空氣中相互撞擊的不同聲源，是導致頭痛的主因，也是造成失眠的禍首。對於伊斯坦堡市民來說，這一曲大都會交響樂，正象徵著伊斯坦堡的蓬勃活力。

自從在孔亞市（Konya），清晨五點半左右，第一次被清澈嘹亮的回教祈禱召喚聲給叫醒後，我對於散布在土耳其上空的聲音，顯得特別敏感。來到伊斯坦堡後，提醒信徒上清真寺的祈禱召喚聲，不再是響徹雲霄的獨唱，反而是伴隨著汽車引擎聲，熱門流行音樂聲，三不五時再傳來一陣街頭吵鬧聲的都會混聲大合唱。

它的人民，面對向來強勢的歐美文化經濟，挑動著疑惑的眉頭，舉步維艱的站在現在，望著過去那些因為年代久遠，而逐漸模糊的閃亮日子，臉上終於露出了迷惘的眼神。但是，只要一提起未來，那個不曾放棄過的夢，他們的嘴角始終掛著樂觀的微笑。

我想，要在這座百味雜陳的大都會中處之泰然，第一件必須學習的事，就是處變不驚。而我腳旁的這一位小嬰兒，正在上他的第一課呢！

兩位剛放學的女孩，對著鏡頭大方微笑。

在伊斯坦堡吸了一星期的車輛廢氣，漫步於這座禁止汽車通行的度假島嶼，令我忍不住的想多吸幾口空氣。這座簡稱為大島的島嶼，位於伊斯坦堡東南面的瑪摩拉海（Sea of Marmara）。島上除了執行勤務的警察車和救火車之外，看不見任何車輛行駛，島民的交通工具除了身上的兩條腿，便是門前拴著的馬匹，年輕人則是喜歡騎著腳踏車。

我在幾戶人家所聚集的巷子口前停了下來，一陣悅耳的音樂聲和歡笑的談話聲，縈繞在我耳旁，像極了童年時澎湖馬公廟口前做拜拜的熱鬧聲。我好奇的挪動腳步，讓自己更貼近這些快樂的人群。

一個看來約有五、六歲的小男孩，穿著一套燙得筆直的白色西裝，兩個袖口分別繞有一圈金黃色的滾邊刺繡，衣領上夾帶著一個紅色蝴蝶結。他的頭上戴著一頂白帽子，帽簷上有著相同式樣的金黃色滾邊刺繡。他腳上的那雙黑皮鞋，閃閃發亮，應該是新買的吧！

比起那些圍繞在他身旁的笑臉，小男孩的表情顯得有點嚴肅，他被一雙雄壯的大手抱上了一張大桌子上，那些圍繞在他身旁的親朋好友，開始吃喝談笑了起來，而他，手足無措之餘，只能坐在桌上，開始挖起鼻孔，以打發時間。

小男孩的割禮傳統，向來被土耳其人視為家庭節慶，舉行割禮當天，家人不僅把即將進行割禮小手術的小男孩，打扮得像樂團指揮，同時邀請親朋好友，左鄰右舍，前來共襄盛舉。在那小小一刀劃下之前，人們擁抱著小男孩，又唱又跳，直到因驚嚇和疼痛所觸發的哭聲，轟天響起，慶祝活動

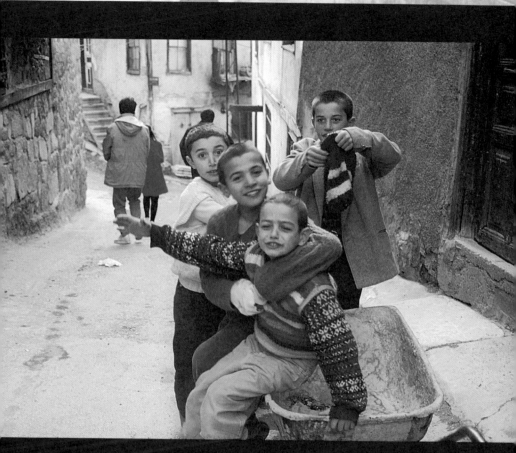

在巷弄中嬉鬧的土耳其小男孩。

才逐漸謝幕。

　　一位土耳其男性朋友，曾經頑皮的訴說，這一段最令他難忘的童年往事，「經歷過如此戲劇性的轉變，從此之後，只要家裡興起歡度節日慶典的氣氛，我就開始擔心。」

　　我輕輕走過小村莊，不時回頭，看著那張天真無邪的小臉蛋兒，他那雙烏溜溜的大眼睛，漫不經心的轉呀轉著，就在我的視線前停了下來。我舉起手，向他揮了一下，他舉起那隻剛挖完鼻孔的手，在充滿音樂與笑聲的空氣中，對我沉默的揮了一下。

　　在我離開前，即將進行割禮儀式的小男孩，給了我一個比土耳其甜點還要來得香甜的微笑。

　　回到伊斯坦堡，一眼就在碼頭上看見，將麵包頂在頭上沿街叫賣的小男孩。這種空心環狀的麵包（Simit）是我最吃愛的土耳其街食，這些街頭賣麵包的小男孩，則是我最愛搭訕的對象。

　　還記得我的第一個賣麵包的小男孩。

　　他有著一張圓圓的笑臉，一頭光澤柔順的黑色短髮，兩個梨渦掛在嘴角旁，穿著一雙有好幾個小破洞的白布鞋，小小腦袋瓜兒頂著一塊薄木板，木板上鋪著一塊白色棉布，棉布上堆放著剛出爐的麵包，小小腳印踏遍大街小巷，看著深深嵌進泥漿路面的袖珍型足跡，怎麼也難以令人相信，這是來自一個七八歲小孩的腳力。

　　我彎著腰和他一起傻笑了幾秒鐘後，他開始對我說起幾句他所知道的英語，「Hello，Thank You，Goodbye」。

我拿起扛在他肩膀上的麵包，數著One、Two、Three……。小孩子記性強，幾分鐘後，他已經可以用英文從一數到十了。

從口袋裡掏出零錢，我向他買了一個麵包。接著，他從口袋裡挖出了一些零錢找還給我。我將他放在我的手心裡的零錢，放回他那隻小小手裡，同時試著告訴他，那是給他的小費。

生長在世界著名的旅遊城市，賣麵包的小男孩，當然熟悉所謂的小費文化。他將放回他手心的零錢，塞進褲袋內，慢慢抬起頭來，對我說：「Thank You。」

在我轉身離開之際，他忽然拉了一下我的衣角，然後遞給了我兩個麵包。

就在那個時候，一陣溫暖流過我心頭。我決定原諒所有在伊斯坦堡得罪過我的人；那個粗魯無禮的機場海關人員，一直纏著要我買皮衣的大鬍子店員，在街上順便亂按汽車喇叭的駕駛人……。

我捧著三個麵包，像是從來沒有被人愛過似地，感動得不知如何是好，只有呆傻著，看著他小小的身影，逐漸消失在遠處的塵囂中。

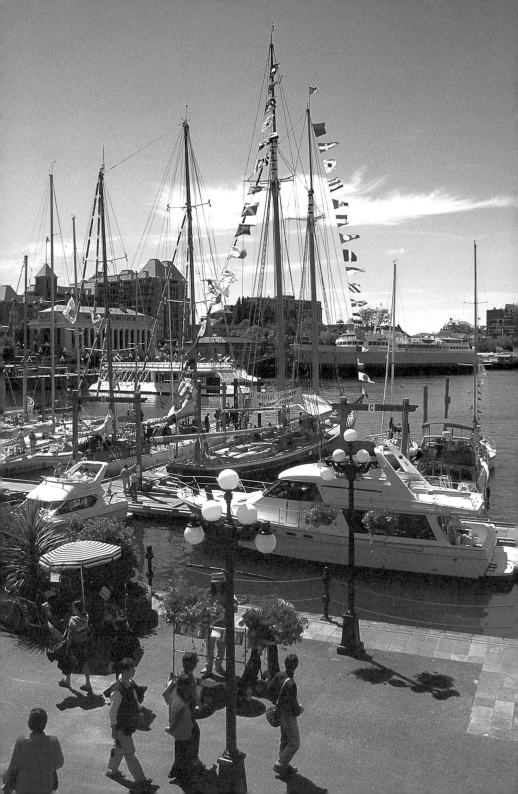

# 貝絲與彼特

面對中年危機，
有人把威而剛當維他命吃，以累積雄力。
有人以包二奶來證明自己的財力。
英國的一對夫妻則以環遊世界，
挑戰自己的實力。

各式遊艇帆船停泊在內港，
為維多利亞市（Victoria）景觀增添不少風情。

對我們而言：貝絲（Beth）與彼特（Peter），不過是住在亞特蘭大（Atlanta）海洋另一端的兩個陌生人。

　　因為旅遊，我們相遇於加拿大維多利亞（Victoria）市，瑪莉安（Marianne）的家中。

　　每年春假，我和瑞克，總是從波特蘭市（Portland）開車前往加拿大度假。以往我們想都沒想，就直接住進青年旅館（Youth Hostel）。

　　這次，因為我在圖書館內，不小心聽見兩名頭髮比我還長的男子，相互交換全球各地青年旅館的住宿經驗談。其中一名左耳戴有兩只耳環的男子，忽然提起了B & B（Bed & Breakfast）。他認為如果住青年旅館的原因，是為了與志同道合的旅人認識交談，那麼一些收費較低的B & B其實是很好的選擇。他接著感慨的說，隨著年齡的增長，青年旅館的客源對他來說，似乎太年輕了。他已經很久沒有在青年旅館內，享受到以往令他回味不已的談話。

　　我十分贊同這名左耳戴有兩只耳環的陌生男子的心聲。悄悄地記下了幾家他所提到，位於加拿大維多利亞市的B & B。同時也在旅遊書架上，挑了幾本有關加拿大介紹B & B的推薦書。

　　回到家，與瑞克精挑細選了半天，我們終於打了電話給瑪莉安。

　　順著瑪莉安在電話中給我們的指示，我們開車來到了臨近維多利亞大學的一個純住宅區。社區內的住家造型各有不同，雖然不是雕樑畫棟般的豪華住宅，卻因為整齊清潔，讓

人印象深刻。

　　我們在瑪莉安家前的一棵大樹下停好車。按了好幾次門鈴，除了引來了鄰居的一陣狗叫聲，還有從瑪莉安家後院跑來一隻大肥貓外，不見任何人影。

　　就在我們打算開車回到市區，先玩一會兒，再來Check In，瑞克在大門前踏腳墊上，發現一張留給我們的字條。上面寫著：

　　「我去看牙醫，四點鐘回來。瑪莉安留。」

　　我們看了一下手錶，距離四點鐘，只有十分鐘。因此，我們回到車上，拿了書，就坐在我們的B & B前方的一小塊草坪上。

　　四點二十分，瑪莉安的車，終於停在我和瑞克的眼前。

　　六十多歲的她，推開車門便說：「可憐的小孩，快跟我進來吧！」

　　當我坐在客廳內，欣賞著瑪莉安所收集的玻璃動物時。就像所有驕傲的母親，她拉著我的手，指著壁櫥內所展示的一張張相片，開始為我介紹她的孩子們和孫子們。

　　這間由瑪莉安所經營的B & B，就位於她的家中。在孩子們一個個成家立業後，瑪莉安與她的先生，決定將屋子裡空出來的三間臥室，做為客房。向來喜歡下廚的她，每天早上為住宿的旅客，準備了精致的早餐。一間物美價廉的B & B因此誕生。

　　在市區用過了晚餐，回到瑪莉安家中，貝絲與彼特，正坐在客廳內與瑪莉安聊天。一見我們進門，瑪莉安便對著我

們說，「這是貝絲與彼特，你們兩對夫妻一定可以聊得很愉快。」接著，她轉身到廚房為我們燒水泡茶。

五十多歲的貝絲與彼特，是來自英國東南部的一對從事電腦行業的夫婦。他們在加拿大玩了兩星期，正準備將旅遊的腳步，向美國邁進。

我問彼特，計畫在美國玩多久？

他們夫妻倆，異口同聲的說：「一個月。」

「哇！真令人羨慕。」我忍不住的說。

「我們已經玩了十一個月，美國是我們環遊世界的最後一站。」貝絲驕傲的口吻中帶著些許的倦意。

我，睜大眼睛，看著貝絲。

他們先從歐洲玩起，接著是非洲，然後到了亞洲，再轉往南半球的澳洲和紐西蘭，美洲是他們的最後行程，之後他們將在紐約市搭機回到倫敦。

雖然說，環遊世界並不是一個超級新鮮的點子。然而，說的人總是比腳踏實地做的人來得多。因此，能親眼見著兩個活生生的例子，讓我覺得十分幸運。

當貝絲嫁給彼特時，他們講好了，不要生小孩。

因為，彼特與他的前妻，已經有了三個孩子。

當彼特娶貝絲時，他們講好了，六十歲之前，要去環遊世界。

因為，等到老得走不動時，坐著一起聊天，才有話題。

過了五十歲生日後，貝絲與彼特，開始閱讀各項有關旅遊的書籍雜誌。同時調養身體，訓練體力。

加拿大維多利亞市的女皇飯店外觀。

　　整整企劃了兩年，終於完成了環遊世界三百六十五天的行程。

　　一個風和日麗的午后，夫妻倆攜手向公司辭職。

　　然後，一腳就往世界地圖踏去。

維多利亞街道上的遊覽觀光馬車。

　　貝絲同時告訴我，他們的行程，完全是以自助旅行的方式遊玩，住在青年旅館，或是便宜的B & B。因此他們夫妻倆的行李，以輕便為原則。她和彼特各自有個小型背包，和一個手提行李箱。

　　在日本過冬天時，彼特的女兒從英國寄了兩大袋冬裝給他們。旅遊到了新加坡，他們再把用不著的冬衣寄回英國。利用郵寄的方式，以減輕攜帶行李的負擔。我還注意到，當她提起印度的郵政服務時，臉上露出了一股不滿意的神情。

　　她另外還提到，出發前，與彼特的約法三章：

第一、吵架生氣，絕不可以超過十分鐘。

一年的行程，說長不長，說短不短。夫妻倆必須在相親相愛的情況下，才能同心協力完成夢想。

第二、禁止購買紀念品。

因為有一年的景點得玩，一路買下來，那還得了！

另外則是，為了省錢和省時。

第三、在作任何決定時，不可各持己見。

因為這不是貝絲或彼特一個人的夢想，而是貝絲與彼特兩個人的共同夢想。

我和貝絲愈聊愈愉快，而瑞克與彼特，竟然可以從旅遊如此浪漫的話題，談到令人頭痛的中東政局。

向來愛吃的我，接著問貝絲，最喜歡哪個國家的料理？
「新加坡的印度餐和馬來西亞的中國菜。」她說。

我一聽，驚喜的告訴她，她與我有著完全相同的美食品味呢！

大概是提到了印度餐，她向我敘說了一段在印度被追趕的驚魂記。

當貝絲和彼特在新德里（New Delhi）的一個社區公園內，吃著簡單的三明治午餐，立即引來了大批人群的圍觀。害得他們緊張得開始狼吞虎嚥，不一會兒工夫，不知道打那兒來了兩位當地男子，肩上揹著一個四方型木箱。他們來到貝絲和彼特面前，態度很客氣的說了一大串貝絲和彼特聽不懂的話。貝絲告訴彼特，他們肯定是擦皮鞋的。

因為，貝絲與彼特所穿的是運動鞋。所以他們比手畫腳

了半天，試著告訴這兩名當地男子，他們不需要擦皮鞋。

可能是沒有上過表演訓練課程吧！就在貝絲與彼特比畫了半天後，兩名小販竟會錯意的以為，貝絲與彼特是在和他們討價還價。兩名小販伸出十指，又比畫了一下。就在這種混淆不清的狀況下，貝絲與彼特決定給他們一些零錢，以將他們打發走。

收了錢後的兩名小販，不但沒走開，反而將肩上揹著的木箱子放下，從箱子內，拿出了一根細長的圓木桿，二話不說的，就往貝絲與彼特的耳朵內鑽去。

貝絲與彼特嚇得魂飛魄散，邊逃命，邊喊救命。

那兩名小販，手上握著掏耳朵的細長木桿兒，一路追趕上去。

一大群在路上沒事兒幹的行人，尾隨於後。

跑沒兩條街，兩名印度小販追上了貝絲與彼特。一大群在路上沒事兒幹的行人，將貝絲與彼特團團圍住。

貝絲與彼特，使出渾身解數，用雙手緊緊搗住耳朵。

這時，從圍觀人群中，傳來了幾句貝絲與彼特所熟悉的英語。

「這兩名掏耳朵的小販，急著要把錢還給你們，他們不了解，你們倆為什麼拼命的往前跑。」一名印度少年，站在人群中，說著非常流利的英文。

「這是二十多年來，我和貝絲跑得最快的一次。」彼特結束了他和瑞克所聊的中東話題，與貝絲一起講完這個有趣的驚魂記。

　　貝絲另外提到，印度新德里市，街道髒亂，人口過度膨脹，人民生活落後，很令她為當地人感到悲哀。

　　不知道為什麼，聽她這麼一說，我記起了幾年前在倫敦的旅遊經驗，「街道髒亂，地下鐵站散布著惡臭味，還有……還有都市內人口過度膨脹。」我也露出一絲為倫敦客感到悲哀的神情。

　　貝絲有點驚訝的看著我，臉上仍維持著禮貌性的笑容。

　　「無論走到那兒，都有一大堆小孩蜂擁而上，向我們要錢。」貝絲還在那繼續唸著，同時露出一種讓我覺得，非常接近種族歧視的鄙視。

　　我向來對白種人在我面前，批評亞洲人民生活，有著極度的敏感力。同時，我也從來搞不懂這些人，如果不是有著雙重標準，大概就是太專心批評東方國家，所以沒時間回過頭來看看，西方世界各大城市的種種醜態。老是愛說曼谷的交通有多亂，中國大陸有多麼的髒，卻少有人批評紐約、倫敦的交通亂象，以及巴黎的滿街狗屎。

　　正想提醒她，曾是泱泱大國的印度，之所以會落後在進入現代史的起跑點上，還不都是他們大英帝國的殖民統治給害的。

　　聽著她那含有鄙視的批評，心中的一把火，逐漸燒了起來。正準備砲轟回去，知妻莫若夫的瑞克，大概是怕直腸子的老婆出言不遜，破壞了美好的談話氣氛，就在我開口的同時，他很快的把我的話搶走，

　　「幼小瘦弱的小孩跟你要錢，這有什麼好稀奇的。在美

國，跟你要錢的，全是人高馬大的壯漢。如果說這算是一種國恥的話，美國比印度更丟臉。」

我，充滿感激的對著瑞克微笑。

貝絲先是楞了一下，然後，終於開了竅兒。她有點不好意思的說：「英國也有好多街頭要錢的……壯漢……，只是，我從來沒有這樣的聯想過。你說的沒錯，如果這算是一種國恥的話，我應該為英國感到羞恥。」

「在一個地方住久了，自然而然地就把問題當成一種習慣。等到你換了個新環境，看見別人的問題，才驚覺到原來我們也有同樣的麻煩。」我終於又回到該有的平和語氣。

「這就是為什麼人們需要旅遊。到外頭看看別人的世界，回家想想自己的問題。」彼特說。

我們與這對即將完成環遊世界夢想的夫婦，一直聊到了凌晨。

次日清晨，在享用完瑪莉安所為我們烹調的藍莓鬆餅與鮭魚派後，我們決定開車送貝絲和彼特到碼頭，以搭乘前往西雅圖（Seattle）的遊輪。

我們在維多利亞市碼頭，相互擁抱道別。

對我們而言；貝絲與彼特，不過是住在亞特蘭大海洋另一端的兩個陌生人。

因為旅遊，我們相遇於加拿大維多利亞市，瑪莉安的家中。

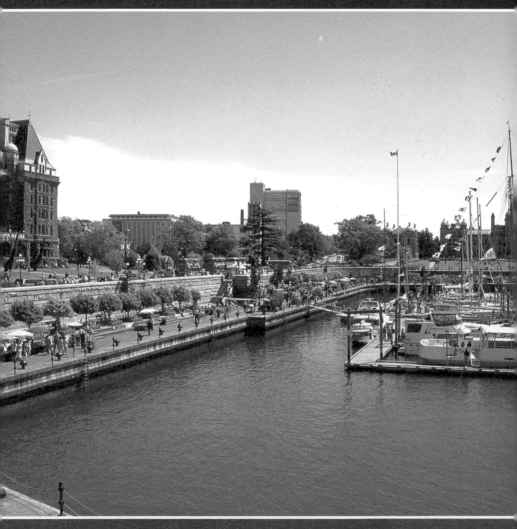

維多利亞市內港是極受歡迎的旅遊景點之一。

# 詩人家中的鋼琴聲

一位長大後要當總統的小學同學，
聽說屁股被砍了一刀後住進了牢房。
我不知道英國湖區老奶奶的
兒時志願是什麼，
但我看見她正在實現一個
變老後的志願。

這棟位於卡克馬斯（Chakmas）的灰瓦紅牆建築，
正是詩人華茲華許（Watts, George Frederic）的出生屋。

仲夏清晨的一場細雨，徐徐緩緩地落在湖區（Lake District），為這片湖光山色帶來一陣清涼意。經過雨水的滋潤，湖區的山丘顯現出層次分明的輪廓，就像是一幅中國水墨畫。

　　我和瑞克耐心的站在一排長龍般的隊伍裡。不知道為什麼，這支從世界各地來的旅客，所編排而成的隊伍，十分安靜。

　　沒有高談闊論聲，沒有急躁不安的腳步聲，更沒有等得不耐煩的嘆息聲。

　　大夥兒十分有默契的優雅地站著，像是刻意配合周遭恬靜的氣氛。

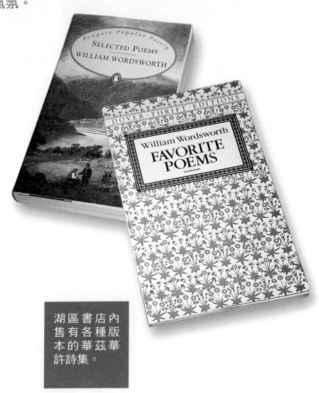

湖區書店內售有各種版本的華茲華許詩集。

　　數來數去，大概就只有我最心急。沒三分鐘，我就墊高腳尖，拉長脖子，向隊伍的那頭兒望去。望著隊伍那頭兒的一位老太太，笑容可掬的打開那扇又窄又矮的小木門。

　　那是一扇進入英國田園詩人華茲華許住宅的小木門。

　　六十多歲的葛麗絲（Grace），穿著一件有著蕾絲領的白襯衫，胸前別著一支華茲華許基金會的別針。她很細心的數著面前的十位旅客，然後輕輕地推開那扇小木門，像是叮嚀她的小孩般地說：「歡迎光臨，請跟隨解說員進入參觀。」

　　接著，小木門的那頭探出一位看來更老的老太太，有著同樣和藹可親的笑容。她像是帶領一群幼稚園小朋友似的，細心的又數了一下每一位跨過門檻的旅客。進入小門後的旅客，好乖地待在她身後，然後慢慢地跟著她移動腳步。

　　面對著即將成為下一批幸運參觀者的我們，葛麗絲輕輕柔柔的說，大概要等二十至三十分鐘。看著她的臉，聽著她的聲音，我那去世的外曾祖母的臉龐，隨著一股暖流，浮現我的心頭。

　　剎那間，我突然明白了。

　　面對這般如此慈祥溫柔的老人家，不管你性子再急，脾氣再壞，也得緩和下來。

　　利用排隊等候的時間，我們和站在前面的一對來自澳洲的年輕夫妻聊了起來。他們剛結束美國紐約市之旅。長得有點像影星妮可基曼的太太，開玩笑的告訴我們，在紐約時代廣場上，他們是如何在逃難似的人群中，參觀企圖與天比大的霓虹看板。

「昨天抵達湖區時，我一下子沒法適應，好像從電影中的快動作特效，一下子跌到了慢動作鏡頭。」她皺著鼻子笑了起來。

葛麗絲在一旁聽見了我們的談話，有感而發的說，她的一位表妹，前年從倫敦市玩回來，到現在作惡夢還夢見被廣告看板砸破頭。

「紐約市就和倫敦市一樣，人的動作像極了機器人，只講求經濟率效，不在乎自然感覺。」葛麗絲接著說，生活在湖區，是她最大的幸福。

話還沒完全結束，很快的她又補上了一句：「當然能嫁給我先生，也是我的好運之一。」

雪白的髮絲在她的頭上閃著銀光，我在想她應該是一位知足常樂的銀髮族。

時間總是在談笑中飛逝。

那位看起來比葛麗絲還要老的老太太，從小木門的那端又探了頭出來，然後說，「請下一批旅客進來吧！」

這棟爬滿紅薔薇的灰瓦白牆兩層樓建築，稱為杜夫小屋（Dove Cottage）。自一七九九年起，華茲華許在這間簡單的房子裡住了九年。這段時間，他完成了不少著名的詩集作品。也有人認為，住在杜夫小屋這段時期，是華茲華許的創作黃金期。

在解說員的帶領下，我們參觀了一樓的客廳，書房和廚

房。老實說，杜夫小屋的佈局陳設相當簡單。灰暗的房間裡就擺了一張木桌子，桌上有筆有紙，一把椅子，和一扇可以望見湖區山水的窗戶。

「這些就是一位作家所需要的。」解說員瑪莉（Mary）敞開她的雙手，很簡單地向室內的桌椅指了一下。

比起那些我在報章雜誌所看見的，有著百萬身價的暢銷作家的豪華別墅，華茲華許的住宅，真是顯得寒酸。

雖然房間內真的是沒什麼好看的，我仍試著轉身想換個角度，參觀這所著名詩人的書房，但是，卻發現房間小得不太容易在十位參觀旅客中轉身。

踩著地上鋪設的大石板，我們跟著瑪莉緩慢的腳步，來到了稍微大一點的客廳。客廳裡站著一位老先生，他親切的向我們一行人打招呼。瑪莉告訴我們，這位老先生也是基金會的工作人員，他專門負責與旅客討論華茲華許的詩作。

他留有一臉落腮鬍，穿著一套深藍色的西裝，戴著一付眼鏡，手上抱著好幾本華茲華許的書，站在牆角旁，若有所思的眼神，看來十分有學問。

說來慚愧，我雖久仰詩人的大名，卻只有讀過幾首他的詩。等了一下，不見有人上前與老先生討論，於是很自私的將瑞克往老先生的面前推去。

倒楣但是卻很盡忠職責的瑞克，竟然立刻和老先生暢談

了起來。

當我們一行人結束了參觀行程，一步出杜夫小屋，好幾位同行旅客，好奇的前來問瑞克，那位老先生都與你說了些什麼。

原來大夥兒都有著相同的慚愧，都知道華茲華許的大名，但是沒幾人真正唸過詩人的名作。

「他叫我先到書店買一本華茲華許的詩作。」瑞克誠實的回答，引來大夥兒一陣笑聲。

「華茲華許信仰樸實簡單的生活哲學，他之所以能在杜夫小屋創作出他的最佳詩作，完全是因為他的靈魂得以沐浴在毫無矯飾的自然環境中。」老先生告訴瑞克。

老先生同時建議他，前往詩人的其他兩間開放展示的住宅參觀。

在杜夫小屋旁的禮品店，我們買了一本《華茲華許精選詩集》（*Selected Poems*）。

從桂斯米爾（Grasmere），我們唸著詩人的詩，一路走到了瑞豆山丘（Rydal Mount）。

結婚生子後的詩人，於一八一三年搬到瑞豆山丘這所漂亮的大房子。一八五〇年，詩人逝世於此。

這所同樣有著灰瓦白牆的兩層別墅型大房子，有著一個十分迷人的庭院。

書上說瑞豆山丘內展示有詩人和家族的畫像，以及詩人生前所擁有的物品。這間現在看來頗昂貴的房子，原來是一間十六世紀的農舍建築，內部裝潢著十八世紀的家俱。由於

瑞豆山丘的房子，有著一片詩人華茲華許親手栽植的花園。

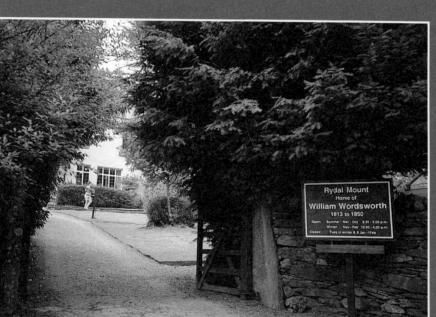

目前由詩人的一位後代子孫所居住，因此我們決定不進屋參觀，只待在詩人親手設計栽植的庭園裡，唸著他的詩作。

　　順著花園步道散步而去，我們發現這塊萬紫千紅，綠意盎然的花園，竟然藏著一片如夢如幻的湖景。就在我們自得其樂的享受著仲夏的湖區午后，一位正在庭園打掃的中年男子，客氣的向我們打招呼。

他聊天的說，詩人的詩作在倫敦成名後，湖區一下子成了倫敦客的度假熱門景點。這些倫敦來的旅客一到了湖區，就往華茲華許當時住的杜夫小屋擠去。三天兩頭就被好奇人群所包圍的杜夫小屋，在華茲華許的小孩一個個誕生後，終於顯現不敷使用的困境。後來詩人才搬到瑞豆山丘。

　　隔天一大早，我們搭上前往卡克馬斯（Cockermouth）的湖區巴士。

　　下了車，立刻聞到一陣麵包出爐的香味。在嗅覺完全掌控大腦的情況下，瑞克和我就在街上一間很不起眼的烘焙店，分享了一塊令人印象深刻的檸檬蛋糕。

　　「湖區祖傳食譜。」胖胖的老闆娘，笑嘻嘻的對我們說。

　　「詩人的出生屋，就在大街右手邊的第一個轉角處。」老闆娘接著說。

　　我們感到十分納悶，她如何猜出我們是為詩人而來的。

　　「位於湖區北部的卡克馬斯向來沒有那麼多旅客，不像中南部的溫德米爾（Windermere）和肯豆（Kendal），大街小巷塞滿觀光客。前來卡克馬斯的旅客，八九不離十，準是為了參觀華茲華許的出生地點。」老闆娘說。

　　她接著說，許多人只有到桂斯米爾的杜夫小屋一遊。我們能夠來到卡克馬斯，一定是Big Fan。

　　「嗯……，昨天才買了生平第一本華茲華許的書。」我們夫妻倆，有點不好意思的據實以招。

　　老闆娘哈哈大笑了出來，然後說，「當了一輩子的鄰居，我連他的一首詩也沒唸過。」

告別了湖區祖傳檸檬蛋糕，一出店門沒兩步路，突然飄起了濛濛細雨。

還好詩人的老家就在前頭。

比起杜夫小屋的人潮擁擠，華茲華許的老家，顯得十分清靜。

幾位基金會的工作人員，人手一杯茶，輕聲細語的談笑著。這群祖母級的工作人員，一見著了我和瑞克，像是見著了自己的兒孫似的，一直問我們要不要喝茶。

可能是來得太早了，這棟建於一七四五年，灰瓦紅牆的兩層樓建築內，參觀的旅客，竟然只有我們夫妻倆。

一位穿著紅色百褶裙的老奶奶告訴我們，可以隨意參觀，如果有任何疑問，每一個開放參觀的房間內，都坐著一位解說員，可以解答旅客的問題。

逮著這個好機會，我們像是在自己家似，一下子在這個房間看看，一下子到那個房間走走。

當我們在書房和負責書房領域的老奶奶聊天時，一陣琴聲隨著茶香飄送而來。

「德布西」我和瑞克很有默契的一起說。

一旁的老奶奶則是不甘示勢的喊出：「伯爵茶」。

順著琴聲，我們跟著來到了充滿伯爵茶香味的客廳，此時有一對中年夫妻旅客，正在和負責客廳領域的一位老伯伯講話。

我望著彈琴的老奶奶的背影，她身上套著一件淺藍色的針織毛線衣，瘦小的身子，筆直地坐在鋼琴前，很專業地在

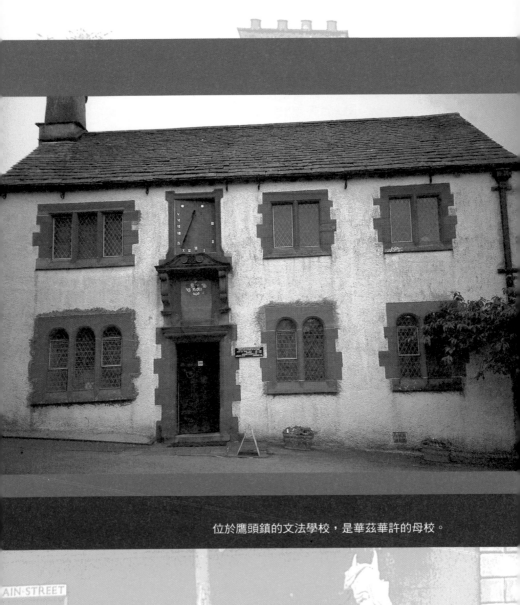

位於鷹頭鎮的文法學校，是華茲華許的母校。

琴鍵上舞動她的十指。

這時從玄關走來一位大概只有五十多歲的伯母級解說員羅絲（Rose），我們開始和她聊了起來。

在湖區參觀這幾天，遇見的文化基金會人員（the National Trust），全是五十歲以上的工作人員，讓我不得不感到好奇。羅絲告訴我，他們全是義工，退休後，孩子也各自獨立，住在湖區的這些老人們，幾乎都加入基金會的義工行列。

「每天看著來自世界各地的旅客，讓我感到生氣蓬勃，即使是頭上的白髮，也不再令我心煩。」羅絲開玩笑的說。

這時，貝多芬的月光曲剛好演奏完畢。

羅絲轉身向彈完琴的老奶奶問了一聲：「累不累？伊莉莎白（Elizabeth）」。

伊莉莎白顯然沒聽見。

羅絲向鋼琴那頭走去，彎下腰，臉頰貼著伊莉伊白的耳旁，又把話問了一次。

我看見伊莉莎白，把頭輕輕的搖了搖，接著又響起一陣琴聲。

羅絲向我走來，微笑的說：「伊莉莎白，七十二歲，退休鋼琴老師。她的耳朵從兩年前開始就不太管用了，然而，她的琴，還是彈得跟五十年前的一樣好。」

待在詩人所出生的房子裡，聽著七十二歲的老嫗，所彈奏的優雅琴聲。一股心滿意足，油然而生。

背靠著窗外的細雨綿綿，瑞克正經八百的對我說，「等

我變老了以後，我的志願是，在詩人的家中彈鋼琴。」

「我將會坐在你的身旁——喝伯爵茶。」我回答著。

「That's the deal。」他握著我的手說。

小時候，在澎湖看見撿牛糞的老伯伯，從日出至日落，跟著牛群遊暢於山水之間，我總是無法轉移我那羨慕的眼神。一天，不小心說出了真心話：「長大後，我要成為撿牛糞的老伯伯。」

天性樂觀的母親，聽見這段童言童語，如往常一般，哈哈大笑了起來。然而這個關於長大後的志願，卻成為我的每日一問夢魇。在我終於弄清楚，原來只要我說出大人們想要聽的答案，他們就不會一直以同樣的問題來騷擾我。於是，在一個風雨交加的颱風夜，我再次說出了我的志願：「長大後，我要當老師。」；雖然在我的內心深處，我已經決定，長大後要騎著腳踏車，在大街小巷內叫賣著冰淇淋。

咒語解除了，再也沒有人問我長大後的志願。

從來沒有人問我，變老之後要做什麼？而我，也從來沒想過。

順著琴聲，我朝著伊莉沙白的背影望去，同時開始幻想著一個變老以後的志願。

106-□□
台北市新生南路3段88號5樓之6

揚智文化事業股份有限公司　　收

□□□-□□

地址：　　　市縣　　鄉鎮市區　　路街　段　巷　弄　號　樓

姓名：

Leaves
Publishing

 書號　L6001　　 書名　一千零一夜之後

# 葉子出版股份有限公司

## 讀·者·回·函

感謝您購買本公司出版的書籍。

爲了更接近讀者的想法，出版您想閱讀的書籍，在此需要勞駕您詳細爲我們填寫回函，您的一份心力，將使我們更加努力！！

1. 姓名：＿＿＿＿＿＿＿

2. E-mail：＿＿＿＿＿＿＿

3. 性別：□ 男 □ 女

4. 生日：西元＿＿＿年＿＿＿月＿＿＿日

5. 教育程度：□ 高中及以下 □ 專科及大學 □ 研究所及以上

6. 職業別：□ 學生 □ 服務業 □ 軍警公教 □ 資訊及傳播業 □ 金融業 □ 製造業 □ 家庭主婦 □ 其他＿＿＿＿

7. 購書方式：□ 書店 □ 量販店 □ 網路 □ 郵購 □書展 □ 其他＿＿＿＿

8. 購買原因：□ 對書籍感興趣 □ 生活或工作需要 □ 其他＿＿＿＿

9. 如何得知此出版訊息：□ 媒體＿＿＿＿ □ 書訊 □ 逛書店 □ 其他＿＿＿＿

10. 書籍編排：□ 專業水準 □ 賞心悅目 □ 設計普通 □ 有待加強

11. 書籍封面：□ 非常出色 □ 平凡普通 □ 毫不起眼

12. 您的意見：＿＿＿＿＿＿＿＿＿＿＿＿＿＿＿＿＿＿＿＿＿＿＿＿＿

＿＿＿＿＿＿＿＿＿＿＿＿＿＿＿＿＿＿＿＿＿＿＿＿＿＿＿＿＿＿＿

13. 您希望本公司出版何種書籍：＿＿＿＿＿＿＿＿＿＿＿＿＿＿＿＿＿

☆填寫完畢後，可直接寄回（免貼郵票）。

我們將不定期寄發新書資訊，並優先通知您

其他優惠活動，再次感謝您！！

Leaves
Publishing

根
以讀者為其根本

莖
用生活來做支撐

葉
引發思考或功用

果
獲取效益或趣味